数字媒体艺术创新力丛书
Digital Media Artistic Innovation Series
宗诚 丛书主编

新媒体动态设计
Dynamic Design In New Media

王毅 张彬彬 主编　庞聪 金晓依 副主编

化学工业出版社
·北京·

内容简介

本书根据艺术设计专业应用型人才培养目标的要求编写，包括新媒体动态设计概述、动态设计的创意构思、动态设计的实现方法、动态设计在新媒体中的应用、动态设计的优化和测试、新媒体动态设计案例分析、动态设计进阶技巧。本书注重培养读者的动态设计思维和实现动态效果的能力，引用分析了大量专业教学成果以及相关行业优秀案例，以帮助读者了解新媒体动态设计领域的发展历史、发展前沿以及创作流程，进而展现出新媒体动态设计的轮廓概貌。

本书适合作为高等院校和职业院校设计相关专业教材，也可以作为该领域的从业者和爱好者的参考用书。

图书在版编目（CIP）数据

新媒体动态设计 / 王毅，张彬彬主编；庞聪，金晓依副主编. -- 北京：化学工业出版社，2024.6
（数字媒体艺术创新力丛书 / 宗诚主编）
ISBN 978-7-122-45439-3

Ⅰ. ①新⋯　Ⅱ. ①王⋯ ②张⋯ ③庞⋯ ④金⋯　Ⅲ. ①多媒体技术 – 应用 – 艺术 – 设计　Ⅳ. ①J06-39

中国国家版本馆 CIP 数据核字（2024）第 077322 号

责任编辑：徐　娟　　　　文字编辑：张　龙　　　　装帧设计：杨步凡
责任校对：宋　夏　　　　　　　　　　　　　　　　封面设计：朱昕棣

出版发行：化学工业出版社（北京市东城区青年湖南街 13 号　邮政编码 100011）
印　　装：北京缤索印刷有限公司
710mm×1000mm　1/16　印张 10　字数 200 千字　2024 年 10 月北京第 1 版第 1 次印刷

购书咨询：010-64518888　　　　　　　　　　售后服务：010-64518899
网　　址：http://www.cip.com.cn
凡购买本书，如有缺损质量问题，本社销售中心负责调换。

定　　价：68.00 元　　　　　　　　　　　　　　　　　版权所有　违者必究

丛书序

进入 21 世纪，科学技术领域推陈出新的速度更加迅速，新科技、新技术、新领域、新方法不断地被应用于生产、生活中。新的科学技术加速了信息传播的速度，改变了信息传播的载体，更新了信息传播的形式，同时也改变了人们的生活方式、阅读习惯等。数字媒体艺术专业在这样的时代背景下应运而生，其为艺术设计领域的新兴专业，研究领域涵盖了设计、艺术、科技等领域，适应时代趋势下科技与艺术结合的人才培养方向。

在互联网技术迅速发展的大环境下，有科学技术的支持，数字媒体艺术有了更大的发展空间。数字媒体艺术创新力丛书的宗旨是在数字媒体艺术日趋繁荣的市场背景下，培养适应市场经济需求和科学技术发展需要、能从事数字媒体艺术与设计行业的相关人才。本丛书此批共包括 6 个分册，分别为《新媒体动态设计》《用户体验设计》《数码摄影与后期》《增强现实技术与设计》《数字视频编辑与制作》《数字图像编辑》。这些书着眼于新媒体设计领域，基于各种数字、信息技术的运用，引导读者创作出具有时代特色、重创意的艺术作品。为更好地表达动态有声案例，本丛书配备相关的数字资源，共享于网络中，以更全面、更直观地展示设计案例，请读者自行下载获取。

数字媒体艺术为新兴的专业方向，时代的发展需求和科学技术的不断革新，对数字媒体艺术专业不断提出新的要求，因此，创新是唯一出路。本丛书从数字媒体艺术专业领域着手，本着"四新"的原则进行策划与编写，即创新教学观念、革新教学体系、更新教学模式、刷新教学内容。本丛书从基础到进阶、从概念到案例、从理论到实践，深入浅出地呈现了数字媒体艺术相关方向的知识。丛书的编者们将自己多年来教学经验进行梳理和编撰，跟随时代的步伐分析和解读案例，使读者思考设计、理解设计、完成设计、做好设计。本丛书的编者主要来自鲁迅美术学院、吉林艺术学院、辽宁师范大学、大连工业大学、沈阳理工大学、辽东学院、塔里木大学、苏州城市学院、苏州大学、常州大学等院校，既是一线的教育工作者，又是科研型的研究人员。编者在完成日常教学和科研工作的同时，又将自己的教学成果编撰成书实属不易，感谢读者朋友们选择本丛书进行学习，如有意见和建议，敬请指正批评！

<div style="text-align:right">宗诚
2024 年 3 月</div>

前言

随着信息时代的快速发展，新媒体已成为人们日常生活中不可或缺的一部分。它以其快捷、直观的特性，极大地改变了人们获取、交流信息的方式。在这个数字化的时代，媒体不再是静止的文字或图片，而是呈现出丰富多彩、生动活泼的动态内容。

新媒体动态设计是对传统静态设计的延伸和拓展。在数字化媒体环境下，通过运用各种技术手段和创意理念，引入动态元素，创造出具有运动、变化和互动特性的多媒体内容，使信息呈现更加生动丰富，吸引用户的注意力，提升用户体验。

本书首先介绍了新媒体动态设计的基本概念和历史发展，让读者对动态设计有一个清晰的认识。本书重点介绍了各类动画制作工具的基本操作和应用，包括但不限于运用JavaScript、CSS制作动态效果等，帮助读者熟练运用这些工具进行动态设计；讨论了动态设计中常用的交互设计原则，帮助读者理解如何将动态设计与用户体验相结合，提升产品的互动性和吸引力。同时通过丰富的实例，展示了动态设计在不同领域的应用，涵盖网页设计、移动应用、广告宣传等多个方面，希望能够引导读者通过实际项目的练习，将所学知识应用于实践中，从而巩固所学并提升动态设计的实际操作能力。本书旨在为广大读者提供一个全面而系统的指导，帮助他们掌握新媒体动态设计的基本原理、技术方法以及创意实践。通过本书的学习，读者能够了解动态设计的基本概念，掌握各类动画制作工具的使用，以及在实际项目中运用动态设计的技巧。

本书由王毅、张彬彬主编，庞聪、金晓依为副主编，参与编写的人员还有宗诚、杨步凡、崔哲航、李江、陈逸凡、李乐。希望本书能够成为广大读者学习和掌握新媒体动态设计的有力工具，同时也希望读者在学习的过程中能够发挥自己的创造力和想象力，为新媒体设计的未来做出积极的贡献。

编者

2024年1月

目录

第一章 新媒体动态设计概述 001
第一节 动态设计的发展历程 002
一、动态设计的起源 002
二、动画产业的崛起 002
三、动态设计的初步探索 003
四、移动设备和应用的崛起 003
五、动态设计的挑战和前景 003

第二节 动态设计的基本概念 004
一、什么是动态设计 004
二、动态设计在新媒体中的应用 005
三、基本动画技巧 006

第三节 新媒体动态设计的优势和应用 008
一、新媒体动态设计的特点 009
二、新媒体动态设计的优势 009
三、新媒体动态设计的应用 009
四、新媒体动态设计的设计要点 010

第四节 动态设计的设计元素和设计原则 010
一、设计元素 011
二、设计原则 011
三、迪士尼动画的十二原则 012

第五节 常见动态设计软件和工具 016
一、二维动画软件 017
二、三维动画软件 018

第六节 新媒体动态设计的发展趋势和前景展望 019
一、技术驱动的创新 020
二、用户体验的重塑 020
三、跨媒体融合与互联性 020
四、数据驱动 020
五、设计伦理与社会责任 021
六、可持续性设计 021

第二章 新媒体动态设计的创意构思 023
第一节 创意构思的流程和方法 024
一、常见的创意构思流程 024
二、动态设计创意构思方法 025

第二节 设计思维的应用 026
一、用户观察与人性化设计 026
二、问题定义与原型测试 026
三、创新与品牌差异化 027
四、敏捷设计和快速迭代 027
五、跨学科合作 028

第三节 创意构思的案例分析 028
一、常见的网站动态设计的创意应用 028
二、可视化数据 029
三、交互游戏 030
四、艺术品展示 030
五、品牌与产品宣传 031

第三章 新媒体动态设计的实现方法 033
第一节 HTML 基础与动态设计准备 034
一、HTML 简介 034
二、HTML 的基础结构 034
三、常用 HTML 元素简介 035
四、CSS 和 JavaScript 与 HTML 的互动 036
五、HTML5 新特性与动态设计 036

六、开发者工具与动态设计　036

第二节　使用 JavaScript 制作动画　037

一、JavaScript 及其在动画制作中的角色　037

二、JavaScript 的基础知识　037

三、使用 JavaScript 进行 DOM 操作　039

四、使用 JavaScript 创建动画　040

五、实战：使用 JavaScript 制作一个简单的动画　042

六、JavaScript 动画的优化　043

七、JavaScript 动画库　044

第三节　使用 CSS 制作动画　046

一、CSS 及其在动画制作中的角色　046

二、CSS 基础知识　046

三、初识 CSS 动画　047

四、深入理解 CSS transition　049

五、深入理解 CSS animation　051

六、CSS 动画的优化　052

七、CSS 动画库　053

第四节　使用动态设计软件实现动态效果　055

一、动态网页设计工具概述　055

二、Adobe Dreamweaver：综合网页设计工具　056

三、Adobe XD：从静态到动态　057

四、Webflow：无代码网页动态设计　058

五、跨平台设计工具　059

第四章　动态设计在新媒体中的应用　061

第一节　动态设计在网页设计中的应用　062

一、动画效果　062

二、页面转场效果　066

第二节　动态设计在 APP 设计中的应用　067

一、交互性元素　067

二、动态过渡效果　068

三、动态加载　069

四、导航菜单　071

五、数据可视化　074

第三节　动态设计在品牌形象设计中的应用　075

一、动态品牌标志　075

二、动态字体设计　076

三、动画包装设计　076

四、动态广告设计　077

五、品牌的动态社交媒体营销　077

六、虚拟现实和增强现实体验　078

第五章　新媒体动态设计的优化和测试　081

第一节　动态设计的优化方法　082

一、硬件、软件的优化　082

二、关键帧动画优化　082

三、动画合并　083

四、减少细节　084

五、素材优化　085

六、预渲染和缓存　085

七、层次化动画　086

八、质量和性能平衡　087

第二节　动态设计的测试方法　087

一、观察与分析　087

二、动作演绎　087

三、遵循动画法则　088

四、用户反馈与用户交互　088

五、原型测试　089

六、提供优雅降级方案　089

七、专家评审　089

第三节 动态设计的调整和改进	089	三、SVG 颜色和样式	123	
一、姿势和动作的流畅性	089	四、SVG 变换和动画	124	
二、时间和节奏	091	五、SVG 天气图标项目实战	126	
三、表情和姿态	092	第二节 利用 Canvas 实现动态效果	127	
四、造型优化	094	一、Canvas 入门	127	
五、特效和粒子效果	095	二、掌握 Canvas 基础	128	
六、反馈和迭代	095	三、Canvas 颜色和样式	131	
		四、Canvas 图形变换	131	
第六章 新媒体动态设计案例分析	**097**	五、Canvas 事件和交互	132	
第一节 网页动态设计案例	098	六、Canvas 像素操作和性能优化	132	
一、菜单导航	098	七、Canvas 项目实战	134	
二、页脚设计	101	第三节 利用 WebGL 实现动态效果	136	
三、鼠标悬停	103	一、WebGL 简介	136	
四、加载	105	二、WebGL 环境和基本语法	136	
第二节 APP 动态设计案例	106	三、WebGL 图形渲染基础	139	
一、视觉反馈	106	四、WebGL 坐标系统和变换	139	
二、按钮点击反馈	107	五、WebGL 光照	143	
三、菜单展开和折叠	107	六、WebGL 动画和交互	148	
四、元素视觉引导	108	七、WebGL 性能优化	150	
五、系统状态	109			
六、有趣的动效	109	**参考文献**	**152**	
第三节 品牌形象动态设计案例	110			
一、标志设计的动态化	110			
二、海报设计的动态化	112			
三、表现形式的动态化	115			
四、未来趋势与挑战	119			

第七章 新媒体动态设计进阶技巧 **121**

第一节 利用 SVG 实现动态效果 122

一、SVG 入门 122

二、掌握 SVG 基础 122

随书附赠资源，请访问 https://www.cip.com.cn/Service/Download 下载。在如图所示位置，输入"45439"点击"搜索资源"即可进入下载页面。

资源下载

45439　搜索资源

第一章
新媒体
动态设计概述

Overview of Dynamic Design in New Media

第一节　动态设计的发展历程

动态设计是一个广泛的概念，涉及多个领域，包括计算机科学、艺术和工程等。动态设计的发展历程与计算机技术、媒体产业和用户需求密切相关。从最早的计算机图形学发展到今天在各种领域中广泛应用的动态元素，它持续地推动着数字化世界的创新和变革。

一、动态设计的起源

动态设计的起源可以追溯到 20 世纪 60 年代，当时计算机图形学开始崭露头角，计算机技术的普及和发展为动态设计的出现提供了技术基础。早期的图形学研究主要集中在静态图像的生成，后来逐渐涉及动态图像的生成和处理。人们开始意识到，传统的静态设计方法无法满足计算机系统越来越复杂的需求。因此，人们开始探索一种新的设计方法，即动态设计。

二、动画产业的崛起

早期的动态设计主要应用于电影、电视和游戏等娱乐领域，例如迪士尼的动画电影和任天堂的游戏（图 1-1、图 1-2）。从 20 世纪 80 年代开始，动画产业逐渐兴起，电影、电视和游戏等媒体开始广泛使用动态设计来创造生动的图像和场景，这促使了动态设计技术的迅速发展，包括计算机动画、特效等领域的突破。

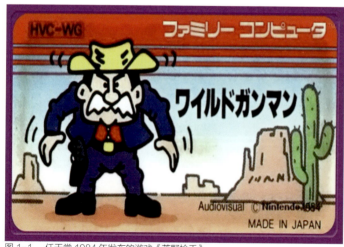

图 1-1　任天堂 1984 年发布的游戏《荒野枪手》

图 1-2　迪士尼 1950 年上映的动画电影《仙履奇缘》

三、动态设计的初步探索

20 世纪 70 年代，研究人员开始对动态设计进行初步的探索。他们提出了一些基本概念和原则，如状态转换、事件驱动和并发处理。这些概念和原则为后来的动态设计方法奠定了基础。到 90 年代，随着互联网的发展，网页设计中开始出现动态效果，如闪烁的文字、滚动的图片等。互联网的普及推动了动态设计的另一个重要发展阶段。交互式设计也随着计算机技术的进步开始受到关注。用户界面和用户体验设计变得重要，动态元素如过渡效果、动画按钮等被广泛应用，以增强用户与计算机系统的互动体验。网站设计者开始使用动态元素，如 Flash 动画（现在已基本被 HTML5 代替）、GIF 动画等来吸引用户，增加互动性。但受限于当时的网页设计和网络带宽的技术水平，动态设计的应用受到了一定的限制。进入 21 世纪以后，移动设备和高速网络的普及使动态设计重新受到了关注。

四、移动设备和应用的崛起

随着智能手机和平板电脑的普及，动态设计在移动应用中的重要性不断增加。移动应用界面、游戏和社交媒体等领域中的动态元素为用户提供了更丰富的体验。近年来，响应式设计的概念越来越重要。设计师需要考虑不同设备和屏幕尺寸上的动态元素如何适应和呈现。同时，跨平台开发技术的兴起也促使动态设计在不同平台上都能展现出很好的一致性和流畅性。

随着面向对象程序设计的兴起，动态设计得到了进一步的发展。人们开始将动态设计与面向对象的思想相结合，提出了一些新的设计方法和技术，如类图和时序图。这些方法和技术使得动态设计更加灵活和易于理解。

当前，动态设计已经成为数字媒体设计中不可或缺的一部分，应用范围包括网站、APP（手机应用软件）、社交媒体等。随着技术的不断进步，动态设计的应用越来越广泛，效果也越来越出色，成为数字媒体设计中的一大亮点。随着计算机技术的不断发展，软件系统的规模越来越庞大，对动态设计的需求也越来越迫切。人们开始将动态设计应用于软件开发的各个阶段，如需求分析、系统设计和编码。动态设计的应用也使得软件开发的过程更加高效和可靠。

五、动态设计的挑战和前景

虽然现在动态设计已经取得了一些重要的成果，但仍面临着一些挑战。例如，如何

处理系统的复杂性、如何提高系统的可靠性和可维护性等。当今，数据可视化已成为动态设计的一个热门领域。动态图表、实时数据的可视化以及虚拟现实和增强现实中的动态元素都在不断发展。未来，人们将继续探索新的动态设计方法和技术以应对这些挑战，并不断推动动态设计的发展。

动态设计从初步探索到与面向对象的思想相结合，再到在软件开发中的应用，动态设计逐渐成为计算机领域的重要研究方向。未来，动态设计面临着一些挑战，但也有着广阔的前景。人们将继续努力研究和应用动态设计，以推动软件系统的发展和进步。

第二节 动态设计的基本概念

动态设计是一种设计理念，旨在创建具有动感和活力的视觉体验。它涉及使用动画、过渡和交互效果，基于一定的静态基本视觉元素，通过动画软件将其再设计成一种在特定时间内，会发生运动和变化的图形结果，来增强用户界面的吸引力和可用性。

一、什么是动态设计

动态设计是指在设计中使用动态元素来增强用户体验和信息传递效果的设计方式，也是利用动画、视频、音频等多媒体元素来传递信息和表达意义的设计领域。动态元素包括动画、视频、音频、交互效果等，这些元素可以在设计中增加动感、生动、多维度的效果。它是新媒体设计中的重要组成部分，通过将静态元素转化为动态的形式，能够更加生动地展示和传达信息。动态设计在新媒体设计中具有重要的作用，能够吸引用户的注意力，增强用户与内容之间的互动性和参与感。

动态设计泛指影视特效、栏目包装、计算机动画（CG）、视频广告、用户界面（UI）动画等图形图像的艺术设计。其目的是给用户带来更优的体验。动态设计广泛利用了计算机虚拟技术、影像技术、动画技术、光电技术和感应技术等多种新媒体技术手段，是现代设计的新兴力量和重要组成部分，具有综合性、交互性和高技术性的特点，能够应用到新媒体广告设计、室内设计等各个方面。

具体来讲，动态设计通常涉及以下几个方面的内容。

① 动画效果。通过运用动画效果，可以给设计元素赋予动态感，增强用户的注意力和体验。动画可以是简单的过渡效果，也可以是复杂的动态序列，如平移、旋转、缩放等。

②运动设计。除了动画效果外,运动设计还包括设计元素的运动路径和轨迹。通过将对象在页面上运动起来,可以引导用户的目光,提供更流畅的过渡和导航,以及视觉上的动感和层次感。

③交互设计。动态设计也涉及交互元素的设计,这包括用户与设计之间的实时反馈以及互动。通过交互设计,让用户可以主动参与到设计中,实现更加具有个性化的操作和体验(图1-3)。

图1-3　由尼基尔·克里希南(Nikhil Krishnan)制作的CSS粒子效果动态点击按钮,灵感来自插画家加尔·希尔(Gal Shir)的运球

二、动态设计在新媒体中的应用

动态设计可以在各种领域中应用,如网站设计、APP设计、广告设计、产品演示等。在网站和APP设计中,动态设计可以增加页面的动感和交互性,提升用户体验。在广告设计中,动态设计可以用于制作动态广告、宣传片等,提高广告效果。在产品演示方面,动态设计可以用于制作产品介绍、演示视频等,更好地展示产品特点和功能。 总之,动态设计需要考虑用户体验、信息传递效果、品牌形象等方面,综合运用各种动态元素来达到设计目的。

例如,在网页设计中,动态效果可以帮助用户更好地理解页面结构和功能,提升用户体验;在APP设计中,动态效果可以增加应用的趣味性和吸引力,提高用户留存率;在广告设计中,动态效果能够更加生动地展示产品的特点和优势,提升广告的效果。

动态设计的核心原则是将设计元素与时间结合起来,创造出一种连续而流畅的视觉体验。它可以通过改变元素的位置、大小、颜色、形状等属性,或通过动画、转场、特效等方式来实现。通过这种方式,动态设计能够吸引用户的注意力,增强用户与内容之间的互动性和参与感。

动态设计有如下功能和特点。

①增强用户体验。动态元素可以增加设计的趣味性和交互性,提高用户体验。

②提高信息传递效果。动态元素可以更直观、生动地传达信息,提高信息传递效果。

③突出品牌形象。动态设计可以突出品牌的个性化特点,增强品牌形象和品牌认

知度（图1-4）。

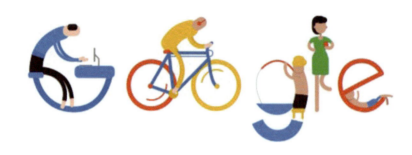

图1-4　马维塔斯（MadVitas）设计的以运动人物（Motion People）为主题的动态谷歌图标

④ 多媒体融合。动态设计可以融合多种媒体元素，如图像、视频、音频等，形成多维度的效果。

三、基本动画技巧

动画是动态设计中最常用的元素之一，通过图像的连续播放来创造运动的效果。从手绘的卡通，到用CGI（电脑生成动画）创建的现代电影，动画已经渗透到我们生活的方方面面。但不管动画的样式如何变化，其背后的基本原理都保持不变。这种让静态图像仿佛拥有生命般动起来的艺术形式，已经渗透到我们生活的方方面面，从电影、电视到网页、游戏，再到广告和教育，无处不在。精心设计的动画可以讲述动人的故事、呈现复杂的想法，或者创造视觉震撼的效果。它的重要性不言而喻，有时候一个动画的表现力可能超过千言万语。

1. 时间线和关键帧

（1）时间线。时间线是一种可视化工具，用于安排和同步动画序列。它通常在动画软件的界面中表示为一个横向的条或线，可以清楚地看到动画的开始、结束和持续时间。动画元素在时间线上的位置决定了它们何时开始，何时结束。

（2）关键帧。关键帧是动画中的重要部分。在创建动画的过程中，关键帧用来标记物体的特定状态。例如，创建一个开门的动画，我们可能会在时间线的开始位置放置一个关键帧来表示门的关闭状态，然后在时间线的结束位置放置一个关键帧来表示门的

开启状态。

动画软件会自动在这两个关键帧之间插入许多帧，这样当动画播放时，门就会看起来像是平滑地从关闭状态过渡到开启状态。关键帧不仅可以定义物体的位置，还可以定义物体的其他属性，如大小、颜色、透明度等，这为我们创建丰富、复杂的动画提供了可能性。

（3）帧率。帧率就是每秒钟播放的帧数，是衡量动画流畅度的一个重要指标。一般来说，高的帧率会让动画看起来更流畅。电影通常的帧率是24帧每秒，而电视和视频游戏的帧率通常是30帧或60帧每秒。

2. 动画的基本元素

（1）时间。时间是动画的核心元素之一。动画师对时间的掌控决定了动画的长度、速度以及节奏。例如，一个动画的持续时间，可能决定了故事的展开速度，而动画的速度和节奏可以塑造动画的"感觉"，让动画元素活灵活现。

（2）空间。空间是动画的另一个核心元素，它定义了动画元素如何在场景中移动。通过操控动画的方向、距离以及轨迹，动画师可以让动画元素沿着各种不同的路径移动，比如直线、曲线、螺旋线等，从而产生丰富多样的动态效果。

（3）物体。除了时间和空间外，动画中的物体也非常关键，它们可以是动画的主角，也可以是辅助的背景元素。物体的形状、颜色、纹理以及材质等属性的变化，都可以产生各种各样的视觉效果，如形状变形、颜色过渡，以及光影效果等。

3. 常见的动画效果

（1）位移。位移是最常见的动画效果之一，通过改变物体的位置，可以产生物体移动的效果。不同的移动方向、距离和速度，都会产生不同的视觉效果，影响观众的感知。

（2）缩放。缩放可以让物体变大或变小，常常用于模拟物体远近的效果。例如，一个物体逐渐放大，会让观众感觉它正在接近自己。

（3）旋转。旋转就是让物体在一个固定点周围进行旋转运动，创造出动态的视觉效果。旋转角度的大小和速度的快慢，都会影响旋转的效果。

（4）渐变（颜色、透明度）。渐变可以让物体的颜色或透明度逐渐变化，创建出色彩丰富的效果。例如，颜色的渐变可以模拟日出、日落的景象，透明度的渐变可以创建物体的出现和消失。

4. 动画循环和重复

创建连续动作的有效工具有很多种，而动画循环和重复便是其中最常用的两种技巧。通过运用这些技巧，不仅可以提高动画的效率，还能有效提升动画的观看效果。

以动画循环为例，动画循环是指将一段动画无限次数地重复播放。例如，创建一个风扇转动的动画，然后设置它为无限循环，这样风扇就会一直转动下去。

动画循环是一种很高效的技巧，因为只需要创建一次动画，就可以无限次地播放。需要注意的是，过度地使用动画循环可能会让观众感到厌烦。

5. 动画的层次和组合

当我们面对的不再是简单的单个元素动画，而是需要将多个动画元素结合在一起，创建更为复杂的动画场景时，合理的动画层次和组合就显得至关重要。通过控制动画的播放顺序和同步，可以更有效地表达我们想要传达的故事和情感。

（1）动画的层次。对于复杂的动画，通常需要将其分解为多个简单的动画元素，并在时间线上为它们设置各自的关键帧。每一个动画元素都是一个独立的层次。

在动画制作软件中，我们可以直观地看到所有层次和它们的关键帧。通过调整层次的顺序，我们可以控制哪一个动画元素在前，哪一个在后，这就是所谓的层次顺序。

（2）动画组合。动画组合是指将多个动画元素按照一定的顺序和同步关系组合在一起，创建复杂的动画场景。

动画组合有很多种方法，最简单的一种是在时间线上按顺序排列关键帧，让动画元素按照预定的顺序播放。此外，还可以通过编程的方式，例如使用 JavaScript 或 CSS 动画来控制动画的同步和交互。

总之，动态设计是一种利用动态元素来增强设计作品的视觉效果和交互性，提升用户体验和增强吸引力的设计形式。它在当今数字化时代的设计中扮演着重要角色，为品牌建立独特的视觉形象，吸引用户的注意力，并提供更具互动性和故事性以及更富有生命力的设计体验。

第三节 新媒体动态设计的优势和应用

广义的新媒体包括两大类：一类是基于技术进步引起的媒体形态的变革，尤其是基于无线通信技术和网络技术出现的媒体形态，如数字电视、IPTV（交互式网络电视）、手机终端等；另一类是随着人们生活方式的转变，以前已经存在，现在才被应用于信息传播的载体，如楼宇电视、车载电视等。狭义的新媒体仅指第一类，即基于技术进步而产生的媒体形态。

新媒体动态设计是主要应用于数字媒体领域，包括网站、APP、社交媒体等的一种结合了设计、技术和互动性的设计形式，通过动态元素来传递信息和营销，增强用户体验、

提高信息传递效果、提升品牌形象。在这种设计形式中，动态效果被广泛运用，通过运用动画、交互、音乐等元素，使得信息更加生动、有趣、易于理解和传播。

一、新媒体动态设计的特点

新媒体动态设计具有以下几个特点。

（1）高度互动性。动态元素可以与用户互动，增强用户体验，提高用户参与度。

（2）多媒体融合。动态设计可以融合多种媒体元素，如图像、视频、音频等，形成多维度的信息传递效果，并最终创造出新的体验。交互可诱导使用者参与，让使用者积极接触信息，引发兴趣，并提高他们对信息的参与度。

（3）突出个性化。动态设计可以突出品牌的个性化特点，增强品牌形象和品牌认知度。

（4）快速传播。动态设计可以在短时间内传递大量信息，提高信息传递效率。

二、新媒体动态设计的优势

新媒体动态设计有以下几个方面的优势。

（1）提升用户体验。通过动态效果，可以使设计更加有趣，提升用户的体验。

（2）增强品牌形象。动态设计可以让品牌形象更加鲜明，易于识别和记忆，增强品牌的认知度和影响力。

（3）提高传播效果。动态设计可以吸引用户的注意力，从而提高传播效果。

（4）适应移动设备。动态设计可以让设计自适应不同的屏幕尺寸和设备类型，提供更好的用户体验。

（5）创造品牌故事。动态设计可以通过视觉和音频元素来讲述品牌故事，增加品牌的情感共鸣和认同度。

三、新媒体动态设计的应用

新媒体动态设计有以下几个方面的应用。

（1）网站设计。网站是新媒体动态设计的主要应用之一，可以通过动态效果来提高网站的交互性和用户体验。

（2）APP 设计。动态设计可以增强 APP 的功能和吸引力，提高用户的参与度和留存率。

（3）社交媒体设计。社交媒体是动态设计的另一个重要应用领域，可以通过动态效果来增加用户的参与度和提升分享率。

（4）数字广告设计。动态设计可以让数字广告更加生动，提高广告的点击率和转化率。

总之，新媒体动态设计是现代数字媒体设计中不可或缺的一部分，可以提升用户体验、增强品牌形象和传播效果，为数字营销提供更多的创意和可能性。

四、新媒体动态设计的设计要点

新媒体动态设计有以下几个设计要点。

（1）目标受众。动态设计的效果和呈现方式需要与目标受众的喜好和习惯相符合，以提高设计的有效性和吸引力。

（2）效果选择。设计师需要根据设计的目的和需求选择适合的动态效果，如平移、旋转、缩放、淡入淡出等，以实现预期的效果。

（3）时间控制。设计师需要合理控制动画的时长和速度，以确保用户能够准确理解所传达的信息。

（4）一致性。动态设计需要与整体设计风格和品牌形象保持一致，以增加品牌的辨识度和一致性。

第四节　动态设计的设计元素和设计原则

动态设计是在设计作品中运用了动态效果和动画的设计方式。它与静态设计相比，更加生动、有趣，并能够吸引用户的注意力。动态设计可以理解为能够随着用户交互不断变化的设计。在设计动态作品时，设计师需要综合运用这些设计元素和原则，以创造出有趣、生动、吸引人的动态效果。同时，还需要考虑用户体验和视觉效果的平衡，使得动态设计能够有效地传达信息并提升用户的参与感。

设计元素和设计原则相互关联、相互影响。设计元素提供了设计作品的基本构成，设计原则则指导着如何使用这些元素来达到所需的设计效果。在设计过程中，设计师需要根据具体的需求和目标，灵活运用各种设计元素和原则，创造出独特而有吸引力的设计作品。

一、设计元素

设计元素是指构成设计作品的基本组成部分,包括线条、形状、色彩、纹理、空间、比例、重量等。这些元素相互作用,形成了设计作品的整体效果。

(1)运动。运动是动态设计的核心元素之一。通过运动的变化,可以吸引用户的注意力,创造出流畅、有趣的视觉效果。运动可以通过平移、缩放、旋转等方式来实现。

(2)时间。时间是动态设计的基本要素。通过时间的流逝和变化,可以展示出动态效果。例如,逐帧动画、过渡效果和动画序列等都是通过时间来实现的。

(3)视觉层次。动态设计中的元素和内容应该有明确的层次感,以便用户能够理解和识别不同的元素。层次感可以通过运动、渐变、遮罩等方式来实现,使得设计作品更加具有深度和立体感。

(4)强调和重点。在动态设计中,需要通过动画效果来突出某些元素或信息,以吸引用户的注意力。可以通过放大、缩小、闪烁、颜色变化等方式来实现重点强调。

(5)节奏和韵律。动态设计需要具备一定的节奏感和韵律感,才能使得整个设计作品更加有活力和动感。可以通过变化的速度、重复的模式、连续的动画等方式来创造节奏感和韵律感。

(6)反馈。动态设计应该给用户及时的反馈,让用户知道他们做了什么以及发生了什么。

(7)布局。动态设计应该考虑到不同设备屏幕的尺寸和分辨率,以确保布局的适应性和可访问性。

二、设计原则

设计原则是指在设计过程中应该遵循的一些准则和规范,以确保设计作品的可读性、可用性和美观性。常见的设计原则包括平衡、对比、重复、节奏、比例、重点、层次等。这些原则可以帮助设计师更好地组织和表达设计的内容,使得设计作品更加有吸引力和有效传达信息。动态设计应遵循以下几个设计原则。

(1)简化。动态设计应该尽量简洁明了,避免冗余和使用复杂的元素,以便用户能够快速理解和使用,避免使用户感到困惑或不知所措。

(2)一致性。动态设计应该保持一致性,即在不同的页面和功能中使用相似的动态效果,以提升用户的学习和使用效率,使用户能够轻松地理解和使用。

(3)清晰。动态设计应该清晰明了,使用户能够准确地理解和操作。

（4）可访问性。动态设计应该注重用户体验，确保动态效果不会干扰用户的操作和理解，同时要考虑到不同用户的需求和能力，以确保所有用户均能访问和使用。

（5）可预测性。动态设计应该具有可预测性，即用户能够准确预测和理解动态效果的含义和作用，以避免用户的困惑和误操作。

（6）反馈性。动态设计应该提供及时的反馈，以便用户能够了解自己的操作是否成功，同时也可以增加用户对系统的信任感。

（7）适应性。动态设计应该具有适应性，即能够根据不同的设备和环境自动调整动态效果的展示方式，以提供最佳的用户体验。

（8）渐进增强。动态设计应该采用渐进增强的原则，即在不支持动态效果的设备和平台上依然能够正常使用和浏览，以确保广泛的可访问性。

三、迪士尼动画的十二原则

动态设计原则与迪士尼动画的十二原则都是设计领域的重要理念，它们有些理念相互重叠，但也各自有其特点。这些原则都是帮助设计师和动画师创造出富有吸引力、流畅和生动的作品的重要指导方针。在实际动态效果设计和动画制作中，根据具体情况合理应用这些原则可以取得更好的效果。

（1）挤压与拉伸（Squash and Stretch）。这是动画中最重要的原则之一，赋予动画物体灵动感。在绘制静态物体时，形体的不变或许可行，但对于有生命的物体，无论骨骼怎样，每个动作都会引起形态的变化，如手臂弯曲引起的二头肌收缩等。因此，在动画中，动画师要运用挤压和拉伸技巧使动画显得更有生命力。以面部表情为例，一个微笑不只是脸上一条线的改变，而是唇形、面颊等部位的变化。动画师利用挤压和拉伸技巧能将动画推到极限。

动画师可以从日常生活中寻找灵感，常见的方式有绘制跳跃的球进行试验，通过改变球的形状和位置，发现不同的效果，例如将圆形的球拉长，在碰地时迅速压扁，能使球的弹跳更有力量。这种方式可以使动画师更好地掌握节奏、挤压和拉伸的技巧。

（2）预期动作（Anticipation）。关注动作的引导和预备，可以使观众预知接下来的动作，增加吸引力。预期动作既可以是细微的动作变化，也可以是大幅度的身体动作，这能让观众期待剧情发展，若没有预期，动作就显得突然和无意义。"让人感觉到惊奇"源于观众对结果的预期和实际发生的偏差。沃尔特·迪士尼把这称为"对准"，即清晰展示动作或手势的含义。预期动作在生活中非常常见，它使人的动作显得自然，没有预期，

动作会显得无力（图1-5）。

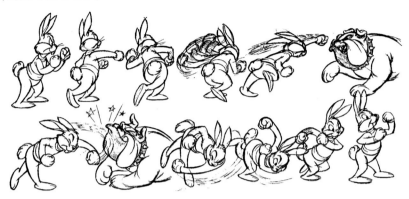

图 1-5　预期动作

（3）演出布局（Staging）。它要求表现的所有想法都要清楚完整，使观众产生共鸣。故事点需要重视，考虑如何能够最佳地表演出来，设计每个场景和电影格局以助推故事点。如果要塑造特定情境，场景中的元素需一致。动作演示中要保证只有该动作被观众看到，避免其他元素混淆视线。角色与摄像机之间的距离需要正确，以全方位展示动作。魔术师喜欢近距离表演因其可以轻松引导观众注意力，这同样适用于动画。动画角色通常是黑白色，因此需借助"剪影"表现动作，保持清晰视觉效果，这需要反复设计和试验，以达到精确和自然。

（4）顺序动画和摆姿势（Straight Ahead Action and Pose to Pose）。动画制作主要有两种方法：顺序动画和摆姿势。顺序动画指动画师从第一帧开始逐帧绘制，带有新鲜感和未知元素。摆姿势则需要事先设计动作，先画出关键姿势，再填充中间帧，易于控制并确保动作效果。

两种方法各有优势，在实际制作中常结合使用。顺序动画不适合强透视的场景，如模拟物体高度等，可能会因透视关系错乱导致动画失效；摆姿势法则适用于需要精细描述和清楚传达情绪的场景。

需要考虑的因素是"结构"。制作相同强度和数量的动作会使动画沉闷，可预见。而引入惊奇元素，如口型变化、短暂不平滑的动作、快速移动和节奏突变，可使动画更富趣味性，这在顺序动画中较难做到，而在摆姿势法中我们可以设计多样运动结构。

使用摆姿势法时需要注意联系各姿势，避免动作显得僵硬。运用次要动作和动作保持能使动作更完善，推动故事发展。

（5）跟随和重叠动作（Follow Through and Overlapping Action）。迪士尼动画的"跟随"和"重叠"原理主要关注角色的自然动作流动性，包括以下五类。

① 角色的附件（如耳朵、尾巴、大外套等）会在主体停止后继续动，需要提前精确计算以合理表达其重量与动态（图1-6）。

② 角色的身体部分不会同时动作，而会相互拉扯、旋转。当一部分停止时，其他部分可能还在动作。清晰的姿态表现和部分保持画面对于这种动作非常重要。

③ 柔软肥胖的部分（如臀部、肌肉组织等）的运动速度慢于骨骼。这种"拖曳"效果可以生动地展示实体形态。这些动作设计为放映速度，而非单独观赏。

④ 通过运动完成的方式，我们可以理解动画与真实人类动作的区别。如打高尔夫的人的挥杆动作，通过摄像机拍摄可帮助我们理解动作的细节。

⑤ 运动保持，用于明确展示生命感。必须在保持画面的同时保持其动态，以避免破坏动作流畅性和动画的幻觉，这也是早期动画中对动作结束方式的重要考虑。

（6）慢进慢出(Slow In and Slow Out)。慢进慢出是角色动作变换中活力展示的技巧，通过规定中间画的时间来完成。但过度使用可能导致动作显呆和场景失活力。它为之后的动画节奏和布局优化提供基础。沃尔特·迪士尼强调要分析和理解身体运动，因为这是让动画更真实的唯一途径。他认为即使最夸张的喜剧也必须建立在事实之上。马克·戴维总结："一个动画师惊讶地发现所有人都对动作技巧感兴趣，这是工作的重心。"如果没有完全理解这些技巧，人们无法创作出迪士尼风格的角色。

（7）弧形动作（Arcs）。大部分生物的运动都是沿着弧线进行的，这种现象改变了动画师设计角色运动的方式，使得动作不再僵硬。现在，角色的步行、击打和投掷动作都包含弧形元素。了解这个原理后，动画师会通过图表和标记，预设角色动作的高低位置，并规划好弧线以指导最终图画的绘制。但在实际绘制中，中间画师经常难以在一条弧线上准确地绘制图画，即使有经验的动画师也难以做到。弧形运动是构建场景的必要条件，没有它，场景的动作将会显得直来直去，导致场景失败（图1-7）。

图 1-6 跟随与重叠

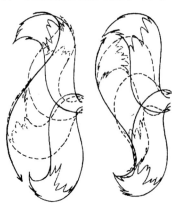

图 1-7 弧形动作

（8）次要动作（Secondary Action）。次要动作是用来补充和强化主要动作的，如一个伤心的人在转身离开时擦眼泪，这个擦眼泪的动作就是次要动作。次要动作需要服从主要动作，如果与主要动作发生冲突，则可能产生不自然的表演效果。动画师需要平衡和统一主要和次要动作，使得它们互相补充，增强表演的效果。有时次要动作甚至可以作为表达的本身。动画师还需要采用"搭积木"的技术，将主要和次要动作进行组合和调整，以实现和谐的动作姿势。正确使用次要动作可以使动画表现得更丰富，动作更自然，角色的个性更鲜明。

（9）节奏（Timing）。节奏不仅影响动作的速度和特性，而且与动作的表达密切相关。早期动画主要注重动作的快慢和口型运动，但随着个性化运动的发展，节奏的重要性被进一步强调。虽然次要动作和重叠运动的复杂性要求制作得更精细，但在基本的运动中还是要突出节奏。我们可以通过改变中间画的数量来改变节奏，从而传达不同的意图，如角色被打击、避开危险、发出命令等。

另外，动画师也需要了解"一拍一"和"一拍二"的使用。一拍一是指每一帧都绘制新的图画，确保动作的细腻和精准；一拍二是指每个图画占用两帧。一拍二在平均和慢速动作中使用更多，因为它能让动作显得更平滑，并节省工作量。但如果使用不当，可能使动画的节奏变得过于平均，失去生命力。而表现摄像机的摇摄和移动时，动画师应该用一拍一的方式配合，避免出现滑动和跳动的效果。在需要表现微妙变化的动作时，动画师也常用一拍一的方式。

（10）夸张性（Exaggeration）。动画中的动作和表达应适当夸张以强化情感表现和视觉效果。早期沃尔特·迪士尼主张写实风格，但后来觉得这种风格的动作没有足够夸张，因此主张更大程度的夸张以提高表现力。夸张并不是单纯扭曲的图画或过度的暴力动作。

夸张不仅仅是形象的扭曲或暴力动作，而是对角色内在情感的深度放大和表达。动画师大卫·汉德在制作米老鼠的动画情节过程中经历了数次修改，最终以夸张的方式让汽车爆胎和字母倒置的情节赢得了沃尔特的赞扬。这也说明了夸张应当根据动画场景和角色性格适度运用，以增强情感表达和观众的沉浸感。

（11）立体造型（Solid Drawing）。提出立体造型这个原则，是为了使动画更生动、真实。动画师应该以三维的视角创造角色，而非平面图像。动画大师们强调学习绘画的重要性，因为这能帮助动画师从各种角度绘制角色，增加角色的立体感和深度。迪士尼工作室建议动画师在创作中不要过度使用阴影、细节装饰或者浮夸的设计，而是应该注重创造出具有重量、深度和平衡感的角色（图1-8）。

图 1-8　立体造型

　　理解并掌握三维制图是立体造型的基础。同时，动画师要避免动画中出现"孪生"（动作的对称）现象，即角色的双手或双脚位置完全相同且做完全相同的事。这种情况虽然可能是无意之中产生的，但会降低角色的动态性。

　　总的来说，动画师的任务是创造出具有"生命"的立体造型，这需要一个赋有能够弯曲、变形且十分具有弹性的形态作为运动的基础，这也就是我们通常所说的"塑胶"形态。

　　（12）吸引力（Appeal）。吸引力不仅仅是可爱的角色，更广义的意思是让人喜欢看的、有魅力的、设计优秀的、简单易懂、能引起共鸣的事物。无论是英勇的形象，还是充满戏剧性的人物形象，都需要具有吸引力，以引起观众的注意。乏味的设计、笨拙的形状和运动都会降低这种吸引力。观众喜欢看有吸引力的故事，无论是表达手段、角色造型、运动方式或故事情节。

　　对于那些热衷于线条画的年轻人，他们可能会对无法创作出优雅精致的线条画感到困扰。线条画可能缺乏表现人物面部微妙变化的能力，过于追求细致可能会限制画面的传达，难以与观众沟通。为了使绘画更有吸引力，我们需要简化并直接表达。

　　以上这些原则可以帮助设计师在动态设计过程中保持一致性、简洁性和可用性，以提供良好的用户体验。

第五节　常见动态设计软件和工具

　　在新媒体时代，动态设计在网页、移动应用、社交媒体等多个领域发挥着重要作用。为了实现出色的动态设计效果，设计师通常会利用各种专业软件和工具。以下介绍一些常见的动态设计软件和工具。

一、二维动画软件

1. Adobe After Effects

Adobe After Effects 是一款强大的动态设计和视频制作软件，广泛用于影视、动画、多媒体等领域。它提供了丰富的特效和动画功能，可以创建各种动态设计效果，如运动图形、特效、转场等。设计师可以利用 After Effects 进行动画制作、合成和处理，从而实现令人惊艳的动态设计效果（图1-9）。

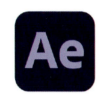

图1-9　Adobe After Effects

2. Adobe Animate

Adobe Animate 是一款专业的动画制作软件，前身是 Flash 软件。它支持矢量绘图和位图处理，可以创建 2D 动画和交互式内容。设计师可以利用 Animate 制作动态图片、交互式动画和游戏，以及制作 HTML5、Canvas 和 WebGL 等动态网页内容。它的关键帧动画功能和层次结构的工作流程使得角色动画的制作相当直观（图1-10）。

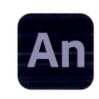

图1-10　Adobe Animate

3. Sketch

Sketch 是一款流行的矢量设计工具，适用于 Mac 平台，主要用于界面设计和用户体验设计。它提供了丰富的插件和资源库，可以轻松创建动态的界面原型和交互效果。设计师可以利用 Sketch 设计动态的移动应用界面、网页界面和用户界面动画（图1-11）。

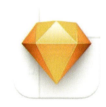

图1-11　Sketch

4. Principle

Principle 是一款专业的交互动画设计工具，适用于 Mac 平台，它提供了直观的界面和简单的操作方式，设计师可以通过简单的拖放和设置来创建交互动画。Principle 支持多种动态设计效果，如过渡动画、滚动效果、手势交互等，可以帮助设计师实现流畅而生动的动态设计效果（图1-12）。

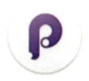

图1-12　Principle

5. Framer

Framer 是一款高级的交互式原型设计工具，原本只能在 Mac 上使用，现在 Windows 系统可以通过浏览器直接使用 Framer Web（图1-13）。它提供了丰富的交互动画和过渡效果，

图1-13　Framer

可以创建复杂的动态设计原型。Framer 支持 JavaScript 编程，设计师可以利用其强大的编程能力实现更加自由和创新的动态设计效果。

6. Toon Boom Harmony

Toon Boom Harmony 是一款强大的专业级二维动画软件，用于创建电视、电影和网络动画。Harmony 被许多顶级工作室使用，包括迪士尼工作室和皮克斯工作室（图 1-14）。

图 1-14　Toon Boom Harmony

二、三维动画软件

1. UE5（Unreal Engine 5）

Unreal Engine 5 是一款由 Epic Games 开发的游戏引擎。除了用于开发游戏外，它还常被用于制作电影、电视节目的预览和最终效果图。其实时光线追踪和全局光照能力使得场景呈现出高度逼真的效果。与此同时，它具有强大的交互设计和物理模拟功能，可用于创建各种类型的三维动画（图 1-15）。

图 1-15　Unreal Engine

2. Cinema 4D

Cinema 4D（简称C4D）是一款由 Maxon 公司开发的3D 建模、动画和渲染软件（图 1-16）。其用户友好的界面和直观的工作流程使它非常受设计师和动画师的欢迎。C4D 具有强大的建模、动画、纹理和灯光功能，也支持多种渲染器，如 V-Ray。

图 1-16　Cinema 4D

3. V-Ray

V-Ray 是一款由 Chaos Group 开发的高质量渲染插件（图 1-17）。它可用于很多流行的设计平台，如 3ds Max、SketchUp、Rhino、Revit、Maya 等。其强大的渲染能力、现实的材质和光照效果使其在影视、建筑和设计等行业广受欢迎。通过 V-Ray，艺术家和设计师可以借助实时光线追踪来探索和分享他们的项目，并渲染高质量的视觉表现效果。

图 1-17　V-Ray

4. Blender

Blender 是一款免费且开源的 3D 动画软件，支持整个 3D 创作流程：建模、雕刻、骨骼装配、动画、模拟、实时渲染、合成和运动跟踪，甚至可用作视频编辑及游戏创建（图 1-18）。虽然其功能强大，但用户界面相对不那么直观，学习曲线可能较为陡峭。

图 1-18　Blender

5. Maya

Maya 是由 Autodesk 开发的一个强大的 3D 动画软件，提供了一系列强大的工具，使用户可以创建复杂的 3D 模型、动画和特效。它的建模工具包括多边形建模、NURBS 建模、雕刻等功能，可以用于创建各种形状和物体。动画工具包括关键帧动画、运动路径动画、动力学模拟等功能，可以用于创建生动的角色动画和特效。渲染工具包括多种渲染器和光源模拟器，可以用于制作逼真的场景和影像效果。Maya 广泛应用于电影、电视和游戏行业，特别适合制作人物动画和视觉效果（图 1–19）。

图 1-19　Maya

6. 3ds Max

3D Studio Max（简称 3ds Max）也是一款 Autodesk 的三维建模、动画、渲染和可视化软件，尤其在建筑和游戏行业中使用广泛。它的建模工具和纹理库非常强大，可以创建高质量的三维模型和环境（图 1–20）。

图 1-20　3ds Max

7. Houdini

Houdini 是一款强大的 3D 动画软件，特别擅长处理复杂的动态模拟，如粒子系统、流体和布料。以其独特的节点式图形化界面而闻名，允许用户以非常精细的方式控制和处理各种图形效果和动态模拟。Houdini 在创意和技术领域都有广泛的应用，尤其是需要复杂动态效果和高度可定制性的项目（图 1–21）。

图 1-21　Houdini

除了上述软件外还有一些其他设计软件，如 Unity、Hype、Axure RP、Moho 等，它们也提供了丰富的动态设计功能。设计师可以根据自己的技能水平、项目要求和预算来选择适合自己需求的动态设计软件。这些动态设计软件和工具提供了丰富的功能和效果，可以帮助设计师实现各种动态设计需求。

第六节　新媒体动态设计的发展趋势和前景展望

如今动态设计已经成为设计领域中不可或缺的一部分，随着科技的发展和人们对于用户体验的追求，动态设计逐渐成为设计领域的一个重要趋势。

随着新媒体技术的迅猛发展，动态设计作为创新的驱动力，在各个领域中展现出了巨大的潜力和影响。本节将深入探讨新媒体动态设计的发展趋势，从技术、用户体验、创意以及社会影响等多个方面进行分析。

一、技术驱动的创新

随着计算机图形学、人工智能和增强现实技术的不断发展，设计师可以创造出更具互动性、沉浸感和个性化的体验。随着技术的进步，新媒体动态设计将受益于新的工具和技术，例如虚拟现实（VR）和增强现实（AR）等。这些技术将为新媒体动态设计提供更多可能性和创新空间。设计师利用可视化编程、实时协作工具等能够更高效地创作设计作品，提升设计创作的效率和质量。人工智能技术的不断发展会为新媒体动态设计提供更多的机会，设计师需要不断探索如何将人工智能技术应用到新媒体动态设计中。

二、用户体验的重塑

用户体验将持续成为新媒体动态设计的核心关注点。动态设计可以提供更流畅、有趣和互动的用户体验。随着技术的发展，用户对于无缝、流畅、个性化的体验需求日益增加。新媒体动态设计将注重提供更富有情感、更引人入胜的交互体验，通过动画、过渡效果、声音等元素来增强用户的情感共鸣。

新媒体动态设计的未来将更加注重个性化和用户参与。通过分析用户数据和行为，设计师可以根据用户的兴趣和偏好，为他们量身定制个性化的内容和体验。用户也将更多地参与到设计过程中，通过交互、反馈和共创，共同塑造出更有趣、更有意义的新媒体动态设计作品。

三、跨媒体融合与互联性

新媒体动态设计不再局限于单一媒体，而是通过跨媒体融合创造出更丰富、更多样的体验。设计在移动应用、社交媒体、虚拟展览、数字艺术等领域中都能发挥作用，促使不同媒体之间的互联性和互动性不断增强。随着移动设备的普及和多样化，以及多平台用户体验的需求增加，动态设计需要具备更强的自适应性，并提供一致的用户体验（图1-22）。

图 1-22　电影《神奇女侠 1984》动态海报

四、数据驱动

在新媒体时代，数据成为设计的核心驱动力。个性化设计基于用户数据和行为分析，

将为用户提供更贴近其需求的体验。通过深入了解用户的兴趣和习惯，新媒体动态设计可以根据不同用户的喜好调整内容、界面和交互方式，从而提高用户的参与度和忠诚度。

随着数据分析和可视化技术的不断发展，新媒体动态设计需要具备更强的数据可视化能力，以帮助用户更好地理解数据。新媒体动态设计可以根据用户数据和行为模式进行个性化定制。通过分析用户数据，甚至使用更为强大的大模型、大数据，新媒体动态设计可以为用户提供更符合其需求和兴趣的设计体验。

五、设计伦理与社会责任

随着人工智能、大数据等技术的应用，设计伦理和社会责任也日益重要。设计师需要关注数据隐私、内容偏见、信息真实性等问题，避免偏见、歧视等问题，关注用户隐私和数据安全。设计师将积极参与讨论和引导技术的合理应用，确保设计不仅具有吸引力，还能够维护用户的权益和促进社会的健康发展。

六、可持续性设计

新媒体动态设计将在可持续发展方面发挥重要作用。环保和可持续性将贯穿于未来新媒体动态设计的方方面面。设计师将提倡环保和社会责任，更加注重能源消耗、材料选择以及设计生命周期的影响，设计出更可持续的解决方案，创造出更环保的设计作品，为可持续发展做出贡献。

综上所述，新媒体动态设计将继续发展并在设计领域占据重要地位。它将受益于新技术的发展，为用户体验提供更多创新和可能性，帮助品牌塑造形象，实现个性化定制，并在多平台应用中发挥作用。技术的创新、用户体验的提升、创意的发挥以及社会责任的考虑将共同推动新媒体动态设计走向更加精彩的未来。设计师需要保持对新技术和趋势的敏感性，不断学习和适应，积极拥抱变化，不断学习和创新，以适应这个快速发展的领域。

第二章
新媒体
动态设计的创意构思

Creative Concepts for Dynamic Design in New Media

第一节 创意构思的流程和方法

动态设计的创意构思是指在设计过程中，通过运用创造性思维和创意方法，为动态元素（如动画、交互等）赋予生动、引人入胜的特点。这是将设计元素以一种有趣、有表现力的方式呈现，以吸引观众的注意力，传达信息并产生情感共鸣。

创意构思是动态设计中非常关键的一步，它决定了设计的独特性和创新性。通过研究和分析、头脑风暴、灵感来源、设计约束、评估和筛选、扩展和发展以及原型制作等流程和方法，设计师可以产生独特、创新和符合需求的设计创意。

一、常见的创意构思流程

常见的创意构思流程如下。

（1）确定目标和需求。在开始创意构思之前，设计师需要对项目背景、目标受众、需求和竞争情况进行充分的研究和分析。这样可以帮助设计师更好地理解项目的定位和要求，为创意构思提供有针对性的指导。例如要设计一个动画广告，目标是增加品牌知名度和吸引目标受众，首先要进行市场调研和竞争分析，了解目标受众、竞争对手的设计风格和趋势，以及相关行业的最新动态。

（2）开展头脑风暴。头脑风暴是一种常用的创意构思方法，它通过集体或个人的思维碰撞来产生创意。设计师可以组织团队成员进行头脑风暴，提出各种创意和构思，尽可能多地收集不同的想法和概念，将大量的创意灵感迅速记录下来，不加限制地涌现出各种可能的设计方案。在头脑风暴的过程中，设计师可以采用思维导图、关联词汇等方法来帮助整理和发散思维。

（3）筛选和整合。创意构思的灵感可以来自各种不同的领域，如观察周围环境、阅读书籍、浏览作品集、参观展览等。设计师可以将自己的感知和观察转化为创意的灵感，从而为设计提供独特的视角和思考方式。设计师要对所有的创意进行筛选和评估，选择最有潜力和符合目标的创意进行进一步的策划和深入研究，从而确定设计的主题、风格、故事情节等。根据策划确定的方向，整合和组织创意的要素，例如图像、文字、动画效果等，形成初步的设计概念。

（4）设计约束。在创意构思的过程中，设计师需要考虑到项目的约束条件，如时间、预算、技术限制等。这些约束条件可以帮助设计师在创意构思中更加具体地考虑可行性和实施性，以避免过于理想化的设计方案。

（5）评估和修订。在产生了大量的创意灵感后，设计师需要对这些方案进行评估和筛选。评估可以从多个角度进行，如创新性、可行性、目标受众的接受度等。对初步设计概念进行评估，接受团队成员和客户的反馈和建议，根据反馈及时进行修订和改进。筛选出最具潜力和合适的创意方案，作为后续设计的基础。

（6）制作和实施。选定了创意方案后，设计师可以进一步扩展这个方案。可以通过绘图、草图、模型等方式，将创意方案展开，加入更多的细节和元素，使其更加完整和具体。在创意构思的最后阶段，设计师可以制作一个初步的原型来测试和验证设计的可行性和效果。原型可以是简化的版本，用于检验创意方案的基本功能和交互效果。完成设计后，进行测试和优化，确保设计的效果和体验符合预期，并根据测试结果进行必要的调整和改进。

（7）测试和优化。完成设计后，进行测试和优化，确保设计的效果和体验符合预期，并根据测试结果进行必要的调整和改进。最后将设计作品上线或发布，并进行相应的推广和营销，例如通过社交媒体、广告渠道等进行宣传和推广。

（8）监测和反馈。在设计作品发布后，通过监测数据和用户反馈，评估设计的效果和影响，根据反馈进行优化和改进。

二、动态设计创意构思方法

动态设计创意构思有以下几种方法。

（1）头脑风暴法。头脑风暴法就是通过集体讨论和互动，激发创意，多角度思考问题，提供各种可能性。

（2）故事板法。通过故事板的方式将创意呈现出来，帮助理解和沟通创意的核心思想和表达方式。

（3）画廊法。画廊法就是将不同的创意元素或设计元素展示在画廊中，通过观察和比较，找出新的组合和灵感。

（4）借鉴和模仿法。设计师可以通过学习和模仿优秀的设计作品，提升自己的设计思维和创意能力，并在此基础上进行改进和创新。

（5）反向思维法。反向思维法就是尝试从与众不同的角度思考问题，打破常规思维，找到独特的解决方案。

通过以上流程和方法，可以帮助设计师更好地进行动态设计创意构思，提供创新和独特的设计解决方案。

第二节　设计思维的应用

设计思维是一种以用户为中心的创新思维方式，它注重问题的观察、理解和解决，以满足用户的需求和期望。设计思维在新媒体环境下的应用，将帮助设计师更好地满足用户需求、提升用户体验，并创造出更具创意的互动内容。

设计思维在新媒体环境中的应用可以提供以下几个方面的帮助。

一、用户观察与人性化设计

设计思维的第一步是通过观察和洞察用户的需求和行为，以深入了解他们的真实需求。通过用户的信息和数据，设计师能更好地理解用户的需求和期望，为其提供更有价值的设计解决方案。

人性化设计思维注重以用户为中心，深入了解用户的需求和行为，从而设计出更符合用户期望的新媒体产品和服务。通过用户研究、用户旅程地图、故事板等工具和方法，设计思维可以帮助设计师更好地理解用户的需求和体验，从而优化界面设计、交互设计和内容呈现等，提升用户满意度和忠诚度。

在新媒体动态设计中，用户体验是至关重要的。设计师需要关注用户的情感体验、操作便利性、视觉感知等方面，在设计过程中运用情感设计、交互设计等方法，创造出更具吸引力和易用性的设计作品。

二、问题定义与原型测试

设计思维可以帮助解决各种问题，从分析问题的本质和背后的需求出发，提供创新的解决方案，并通过迭代和测试不断改进。

在设计过程中，设计师需要准确定义问题，并寻找解决问题的有效方法。这需要设计师对用户的需求和问题进行分析和归纳，从而找到解决问题的切入点。设计师可以借助头脑风暴、思维导图等方法，激发创意和发现解决问题的新途径。通过不断推敲和迭代，找到最适合用户的解决方案。

其中一个重要环节是通过制作原型来验证和测试设计的可行性和可用性。通过制作初步的设计原型，让用户参与其中，获取反馈和意见。这样可以及早发现和解决潜在的问题，提高设计的质量和用户体验。原型制作和测试的过程是迭代的，设计师需要根据用户的反馈不断改进和优化设计。

三、创新与品牌差异化

随着新媒体环境的快速变化，设计的内容需要快速更新和适应变化。动态设计的创新性与原创性在新媒体环境中尤为重要。创新性和原创性是新媒体动态设计成功的关键因素，能够帮助内容从众多竞争中脱颖而出，吸引用户的注意力并留下深刻的印象。

创新性设计思维可以帮助设计师开拓思维，挖掘出独特的创意和构思，使得内容的更新更加灵活，从而保持与时俱进的状态。通过头脑风暴、关联思维、可视化思维等方法，设计思维可以激发创造力，帮助设计师提供新颖、有趣和有吸引力的设计方案。

原创性设计可以避免版权和知识产权的问题，确保内容的合法性和可持续性。原创性的动态设计不仅仅是在外观上与众不同，还能在概念和创意上与众不同，使内容变得独一无二，建立与用户之间的信任，保障内容的真实性和可靠性，推动整个行业的发展。

设计创新能够帮助品牌塑造独特的形象和风格。随着市场竞争的加剧，品牌识别度的提升对企业来说至关重要，好的设计可以帮助企业在市场中脱颖而出。动态设计鼓励创新和多样性。设计师将不断尝试新的技术、表现形式和创意概念，创造出令人耳目一新的作品。多元文化、跨领域合作也将丰富设计的视野，为新媒体动态设计带来更广阔的可能性。

四、敏捷设计和快速迭代

敏捷设计是一种将敏捷开发原则应用于设计领域的方法。它强调团队合作、灵活性和快速交付。敏捷设计将设计过程划分为多个短周期，每个周期称为一个"迭代"。在每个迭代中，设计师和团队成员合作完成一部分设计任务，并在短时间内交付结果，然后根据用户反馈和需求变化，不断调整和改进设计。快速迭代是指在短时间内多次重复执行设计、测试和修改的过程。每次迭代都产生一个新版本的设计，然后通过测试和用户反馈来评估设计的效果。基于这些反馈，设计师进行必要的修改和优化，然后再次进行迭代。通过不断地重复这个过程，设计逐步接近最终的目标，同时也能够及时响应变化和挑战。

新媒体环境要求设计师能够快速响应和适应变化。通过原型设计、用户测试、迭代循环等方式，设计思维可以帮助设计师快速验证设计方案的有效性，并及时修正和改进，以满足不断变化的需求和趋势。设计师应该从实践中学习，不断调整和改进，以逐步接近最佳的解决方案。

五、跨学科合作

新媒体动态设计往往涉及多个领域，包括设计、技术、心理学等，跨界思维可以帮助设计师进行跨界合作和整合创新。通过跨学科的合作和思维，设计师可以将设计与技术、内容、营销等领域结合起来，提供更全面、综合的解决方案。跨界思维还鼓励设计师与其他领域的专业人士进行合作，共同推动新媒体创新和发展。

设计思维在新媒体动态设计中的运用能够帮助设计师更好地理解用户需求，从用户的角度出发，通过创新的方式设计出满足需求的解决方案，并不断改进和迭代，提高设计的质量和用户体验。通过用户观察分析、问题定义与解决、原型制作与测试以及人性化设计与用户体验等环节，设计师可以进行跨界合作以及关注可持续性设计，在快节奏、多变的新媒体环境中保持创新和竞争力。

第三节 创意构思的案例分析

在开始创意构思之前，首先需要明确目标和需求，根据品牌定位和市场需求，确定设计的目标。然后需要进行调研和灵感收集，通过研究行业的最新趋势，了解一些行业的共同特点和常见设计元素。同时，可以从各种渠道收集灵感，如时尚杂志、艺术展览和社交媒体等。在有了足够的调研和灵感之后，开始进行创意构思，确定一个主题或概念，开始进行设计实现。根据主题和概念，可以选择合适的色彩、字体和图形等设计元素，还需要考虑设计的布局和动态效果，以确保设计效果能够吸引人们的注意力。如果需要，还可以根据反馈进行调整和改进，以提高广告的效果和影响力。

一、常见的网站动态设计的创意应用

常见的网站动态设计的创意应用有以下几种。

（1）背景动画。在网站或应用的背景中添加动态的背景动画，可以让整个页面更加生动有趣，例如可以在背景中添加流动的波浪、闪烁的星星等效果。

（2）按钮动画。在网站或应用中添加有趣的按钮动画，可以增加用户的参与度和体验，例如可以在按钮上添加弹出、旋转、扭曲等动画效果。

（3）进度动画。在网站或应用中添加有趣的进度动画，可以让用户更好地了解当前的进度和状态，例如可以在进度条上添加跳跃、循环、缩放等动画效果。

（4）图片动画。在网站或应用中添加有趣的图片动画，可以让用户更好地理解和

欣赏图片内容，例如可以在图片上添加缩放、旋转、弹跳等动画效果。

（5）滚动动画。在网站或应用中添加有趣的滚动动画，可以让用户更好地了解和体验页面的内容，例如可以在滚动条上添加滑动、跳跃、循环等动画效果（图2-1）。

图 2-1　网站 Web design & art history 的页面滚动动画

二、可视化数据

将数据以动画和交互的方式呈现，可以使数据更具生动性，并帮助用户更深入地理解数据的变化趋势和关系。这种方法将数据可视化与动画、用户交互等设计原则相结合，创造出更具吸引力和互动性的数据呈现形式。可视化数据的动态设计在许多领域都有应用，如金融、医疗、环境保护等。它不仅能够提供更直观的数据展示，还能够让用户更深入地理解数据背景，促使他们更积极地与数据互动，洞察其中的逻辑并做出更有价值的决策。

Gramener 是一家总部位于印度的数据可视化和人工智能公司，专注于将复杂的数据转化为易于理解的可视化形式，并提供数据驱动的洞察和决策支持（图2-2）。该公司成立于 2010 年，通过创新的技术和设计，帮助各种组织在不同领域里从数据中获得

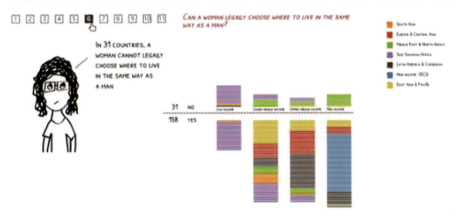

图 2-2　Gramener 网站上基于世界银行报告结果的"妇女面临的挑战"主题的数据展示

灵感，从而做出更明智的决策。这家公司用先进的数据可视化技术，将大量的数据转化为图表、图形、图像和互动式界面。该公司的可视化方式强调简洁、易读和有趣，可以帮助用户更好地理解数据。

三、交互游戏

将交互设计和游戏设计相结合，可以增加用户的参与度和提升用户体验，例如设计一个有趣的交互游戏，可以让用户在游戏中完成某个任务或取得某个成就。

2014年，谷歌给Chrome浏览器加了一个有趣的彩蛋：如果你在未联网的情况下访问网页，会看到"Unable to connect to the Internet"或"No internet"的提示，旁边是一只像素恐龙。按下空格键，小恐龙会开始奔跑，沿途遇到障碍的时候，用户按一下向上键，就可以帮助小恐龙跨越障碍，如果小恐龙撞上障碍，则游戏结束。这只小恐龙是设计师塞巴斯蒂安·加布里埃尔（Sebastien Gabriel）的作品。他在访谈中表示，他觉得没有无线网络的年代就像是史前时代，很多人都已经忘记那个只能在公司、学校或者网吧才能上网的年代，所以他就以史前时代的代表——恐龙，作为断网的图标。游戏诞生的契机是团队的用户体验师爱德华·荣格（Edward Jung）觉得断网会让人很沮丧，除非有一只好玩的恐龙陪你玩。一开始它只是一个单纯的小图标，一直到2014年9月，这个小游戏才正式上线（图2-3）。

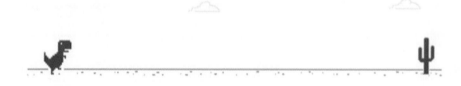

图2-3 谷歌为Chrome浏览器未联网状态设计的小恐龙游戏《Chrome dino》

四、艺术品展示

将艺术品转换为动态的展示效果，可以提升用户的欣赏和体验。虚拟博物馆是基于

虚拟现实或增强现实技术创建的虚拟游览体验。这为教育提供了一个新的工具，学生和教师可以在课堂上使用虚拟游览来学习历史、艺术等知识。

大英博物馆拥有丰富的艺术品和文物收藏。为了让更多人能够欣赏和学习这些珍贵的文物，大英博物馆推出了一个虚拟游览的解决方案，为人们提供了一种全新的博物馆体验方式。在虚拟游览中，用户可以浏览博物馆的不同展览厅，点击3D展品模型来近距离查看细节。这些3D模型可以旋转、缩放，让用户全面了解文物。这种方式打破了时空限制，促进了文化和知识的传播，同时为博物馆与现代科技的融合提供了一个成功的示范。

五、品牌与产品宣传

将品牌形象转换为动态的宣传效果，可以增加用户对品牌的认知和好感度，例如设计一个动态的产品展示，可以让用户实时了解产品的特点和功能。

一个好的创意构思可以使品牌宣传与众不同，吸引人们的注意力，并达到预期的目标和需求。因此，在进行新媒体动态设计时，我们需要注重创意构思的过程，并不断寻找灵感和创新的方式来表达我们的设计理念。总的来说，创意构思需要结合具体的应用场景和用户需求来进行，设计师需要不断学习和创新，以提高设计的质量和效果。

第三章
新媒体
动态设计的实现方法

Methods for Implementing Dynamic Design in New Media

第一节 HTML 基础与动态设计准备

一、HTML 简介

1.HTML 的定义与功能

定义：HTML (HyperText Markup Language) 是用于创建和表现网页内容的标记语言。

功能：HTML 定义了网页的结构和内容，包括文本、图片、链接等。

2.Web 的历史与 HTML 的角色

在万维网 (World Wide Web，简称 Web) 发展的早期阶段，HTML 被用作简单的文档展示工具。随着时间的推移，它逐渐演变为一个强大的工具，能够展示复杂的交互式内容。

二、HTML 的基础结构

1.DOCTYPE 和 HTML 元素

<!DOCTYPE html> 声明告诉浏览器此文档是 HTML5 文档。

<html> 元素定义了整个 HTML 文档。

2.head 元素：包含元数据的区域

<head> 包含了网页的元数据，如字符集定义、标题、样式表和脚本链接。

3.body 元素：网页的主要内容

<body> 包含了所有网页的内容，如文本、图片、链接等。

4. 范例：基本的 HTML 结构

```
HTML
1.   <!DOCTYPE html>
2.   <html lang="zh">
3.   <head>
4.     <meta charset="UTF-8">
5.     <meta http-equiv="X-UA-Compatible" content="IE=edge">
6.     <meta name="viewport" content="width=device-width, initial-scale=1.0">
7.     <title> 简单的 HTML 页面 </title>
8.   </head>
9.   <body>
10.    <h1> 欢迎来到我的网页 </h1>
11.  </body>
12. </html>
13.
```

上面这个简单的 HTML 页面定义了一些基本的元数据和内容。DOCTYPE 定义了这是一个 HTML5 文档，<head> 包含了网页的元数据，而 <body> 则包含了网页的内容。

将示例内容以 HTML 格式保存后使用浏览器打开，如图 3-1 所示，即代表此网页已制作成功。

图 3-1　基本的 HTML 结构的打开效果

三、常用 HTML 元素简介

1. 标题：<h1> 至 <h6>

用于定义标题，<h1> 是主标题，优先级递减到 <h6>。

2. 段落、链接与列表

<p> 定义段落。

<a> 定义超链接。

/ 和 / 定义无序和有序列表。

3. 图像、视频和音频

 显示图像。

<video> 和 <audio> 分别用于展示视频和音频内容。

4. 表单元素

<form> 定义一个表单。

<input> 定义输入字段。

<textarea> 定义文本区域。

<button> 定义一个按钮。

5. 范例：HTML 基础示例

以下这个范例展示了如何创建一个段落、一个链接和一个无序列表。

```HTML
1.    <p> 这是一个简单的段落。</p>
2.    <a href="https://www.example.com"> 点击这里访问示例网站 </a>
3.    <ul>
4.        <li> 列表项 1</li>
5.        <li> 列表项 2</li>
6.        <li> 列表项 3</li>
7.    </ul>
8.
```

四、CSS 和 JavaScript 与 HTML 的互动

1. 在 HTML 中嵌入 CSS 与 JavaScript

CSS 可以直接在 <style> 标签中编写，或者通过 <link> 引入外部文件。

JavaScript 可以直接在 <script> 标签中编写，或者通过 <script> 的 src 属性引入外部文件。

2. 优势与应用场景比较

内联 CSS/JS 适用于小型项目或特定页面的自定义样式和行为。

外部文件更有利于代码重用和分离，适用于大型项目。

3. 范例：在 HTML 中引用外部的 CSS 和 JavaScript

```HTML
1.  <head>
2.    ...
3.    <link rel="stylesheet" href="styles.css">
4.    <script src="script.js" defer></script>
5.  </head>
6.
```

在这个范例中，我们使用 <link> 标签引用一个外部的 CSS 文件，名为 "styles.css"。我们还使用 <script> 标签引入一个名为 "script.js" 的 JavaScript 文件，并使用 defer 属性确保脚本在文档解析完成后才运行。

五、HTML5 新特性与动态设计

1. 语义化标签

如 <header><footer> <article> 和 <section>，它们为内容提供了更加明确的语义。

2. 媒体元素

HTML5 引入了 <video> 和 <audio> 标签，使嵌入多媒体变得简单。

3. 图形与动画

<canvas> 用于绘制图形，<svg> 用于定义矢量图形。

六、开发者工具与动态设计

1. 如何打开浏览器的开发者工具

大部分浏览器都允许用户通过右键点击页面，然后选择"检查"或"检查元素"来打开开发者工具，这是访问浏览器内置开发者工具的快捷方式。

2. 查看与编辑 HTML 元素

在开发者工具的"元素"或"源代码"选项卡中，可以直接查看和编辑 HTML 代码，包括对元素的添加、删除和修改等操作。

3. 查看 JavaScript 的输出结果和错误提示

"控制台"选项卡显示了 JavaScript 的输出和错误信息。

第二节　使用 JavaScript 制作动画

一、JavaScript 及其在动画制作中的角色

1. 什么是 JavaScript

JavaScript 是一种高级编程语言，通常用于网页的交互设计。由于它是浏览器端的脚本语言，它可以直接在用户的浏览器上运行，不需要服务器的参与。

2. JavaScript 在网页动画中的应用

在动画制作中，JavaScript 的应用非常广泛。例如，JavaScript 可以用来改变 HTML 元素的位置、大小、颜色等属性，从而实现动画效果。此外，JavaScript 还可以用来控制动画的时间、速度和节奏，提供更丰富的交互体验。

3. 选择 JavaScript 作为编程工具的原因

选择 JavaScript 作为编程工具，有以下几个原因。

（1）浏览器兼容性。几乎所有的现代浏览器都支持 JavaScript，不需要安装任何插件或工具。

（2）动态性。JavaScript 可以实时修改网页的内容和样式，创建动态的交互效果。

（3）简单易学。相比于其他编程语言，JavaScript 的语法更加简洁，入门门槛更低，更易学习。

（4）社区支持。JavaScript 有一个庞大的开发者社区，有丰富的教程、库和工具。

二、JavaScript 的基础知识

1. JavaScript 的基本语法和结构

JavaScript 的代码是由一系列的语句组成的，每个语句都是一条完成特定任务的指令。例如，我们可以用下面的语句来在控制台打印一条消息：

```JavaScript
1.  console.log("Hello, world!");
2.
```

如图 3-2 所示,我们可以通过查看控制台,发现已经输出了"Hello,world!"。

在 JavaScript 中,语句通常以分号(;)结束,虽然在大多数情况下,如果省略了分号,浏览器也能正确理解代码。

2. 常用的数据类型和变量

JavaScript 中有几种基本的数据类型,包括数字(Number)、字符串(String)、布尔值(Boolean)、对象(Object)和未定义(Undefined)。

图 3-2　显示内容"Hello,world!"

可以使用变量来存储这些数据。在 JavaScript 中,可以使用 var、let 或 const 关键字来声明一个变量,例如:

```JavaScript
1.  let name = " 小明 ";
2.
```

这行代码声明了一个名为 name 的变量,并把它的值设置为字符串 "Alice"。

3. 控制结构:条件语句和循环语句

在 JavaScript 中,可以使用条件语句(如 if 语句)来根据特定条件执行不同的代码,例如:

```JavaScript
3.  if (name === " 小明 ") {
4.      console.log(" 你好 , 小明!  ");
5.  } else {
6.      console.log(" 你好 , 新朋友!  ");
7.  }
8.
```

当输入为小明时可以得到图 3-3 的内容,当输入内容不为小明时,则可以得到图 3-4 的内容。

图 3-3　显示内容"你好,小明!"　　　　图 3-4　显示内容"你好,新朋友!"

也可以使用循环语句（如 for 循环）来重复执行相同的代码，例如：

JavaScript
```
1.  for (let i = 0; i < 10; i++) {
2.      console.log(i);
3.  }
4.
```

这段代码会打印出 0 到 9 这十个数字（图 3-5）。

4. 语法查询网站

通过专门的语法查询网站，我们能够快速找到所需的代码示例、最佳实践以及常见问题的解决方案。这些网站不仅提供了详细的文档和教程，还常包括社区讨论、代码示例和实时编程工具，帮助我们深入理解和应用 JavaScript 的各种特性。

图 3-5　0 到 9 数字输出

三、使用 JavaScript 进行 DOM 操作

1. 什么是 DOM

DOM（文档对象模型）是一个编程接口，它把网页视为一个对象结构。在这个结构中，每个部分（如标题、段落、链接等）都是一个对象，我们可以使用 JavaScript 来操作这些对象，从而改变网页的内容、结构和样式。

2. 如何使用 JavaScript 选取和修改 DOM 元素

在 JavaScript 中，我们可以使用 document.querySelector 和 document.querySelectorAll 方法来选取 DOM 元素，例如：

JavaScript
```
1.  let title = document.querySelector("h1");
2.  let links = document.querySelectorAll("a");
3.
```

然后，我们可以使用 textContent、innerHTML、setAttribute 等方法来修改这些元素的内容、属性等，例如：

JavaScript
```
4.  title.textContent = " 测试标题 ";
5.  links[0].setAttribute("href", "https://www.example.com");
6.
```

3. 创建和删除 DOM 元素

在 JavaScript 中，我们可以使用 document.createElement 和 document.removeChild 方法来创建和删除 DOM 元素，例如：

```JavaScript
1.  let newParagraph = document.createElement("p");
2.  newParagraph.textContent = "这是新的段落";
3.  document.body.appendChild(newParagraph);
4.
5.  let oldParagraph = document.querySelector("p");
6.  document.body.removeChild(oldParagraph);
7.
```

打开这段已保存好的 JavaScript 代码时，新段落将会替换掉原有的 DOM 元素，如图 3-6 所示。

四、使用 JavaScript 创建动画

1. setInterval 和 setTimeout：控制时间的函数

在 JavaScript 中，我们可以使用 setInterval 和 setTimeout 函数来控制代码的执行时间。

setInterval 函数可以每隔一定时间重复执行某个函数，例如：

图 3-6　新段落

```JavaScript
1.  let count = 0;
2.  setInterval(function() {
3.      console.log(count);
4.      count++;
5.  }, 1000);
6.
```

这段代码会每隔 1s 打印出一个数字，并且每次打印的数字都比上次多 1，如图 3-7 所示。

setTimeout 函数可以在一定时间后执行某个函数，例如：

图 3-7　每秒增加 1

```JavaScript
1.  setTimeout(function() {
2.      console.log("Hello, world!");
3.  }, 3000);
4.
```

这段代码会在 3s 后自动执行，并输出一条消息，具体效果如图 3-8 所示。

2.requestAnimationFrame：高效动画控制函数

虽然 setInterval 和 setTimeout 函数可以用来制

图 3-8　延迟显示

作动画，但是它们并不是最好的选择。因为它们不会考虑浏览器的渲染时间，可能会导致动画卡顿或者跳帧。

相比之下，requestAnimationFrame 函数会更加高效。它会在浏览器准备好绘制下一帧的时候执行代码，确保动画可以流畅地运行。

例如，我们可以用 requestAnimationFrame 来创建一个简单的动画，让一个元素在屏幕上移动：

```javascript
let box = document.querySelector(".box");
let position = 0;

function animate() {
    position++;
    box.style.left = position + "px";
    requestAnimationFrame(animate);
}

animate();
```

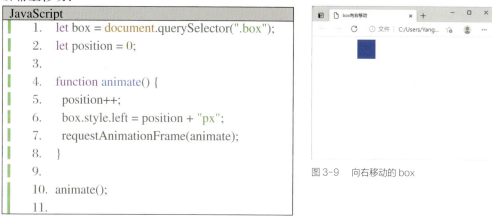

图 3-9　向右移动的 box

这段代码会让一个类名为 box 的元素在屏幕上向右移动，如图 3-9 所示。

3. 使用 JavaScript 进行样式操作来产生动画效果

在 JavaScript 中，可以使用 style 属性来修改 DOM 元素的样式。

例如，我们可以修改一个元素的 left 样式来让它在屏幕上移动：

```javascript
let box = document.querySelector(".box");
box.style.left = "100px";
```

我们也可以使用 transition 样式来控制动画的时间和速度：

```javascript
let box = document.querySelector(".box");
box.style.transition = "all 1s";
box.style.left = "100px";
```

这段代码会让一个元素在 1s 内平滑地移动到指定的位置。

或者，我们可以修改一个元素的 opacity 样式来让它渐变消失：

```javascript
let box = document.querySelector(".box");
box.style.transition = "all 1s";
box.style.opacity = "0";
```

五、实战：使用 JavaScript 制作一个简单的动画

1. 规划动画：我们想要实现什么样的效果

我们尝试创建一个简单的动画：一个元素在屏幕上左右移动。

首先，我们需要在 HTML 中创建一个元素：

```html
1.  <div class="box"></div>
2.
```

然后，在 CSS 中设置这个元素的样式：

```css
1.  .box {
2.    position: absolute;
3.    left: 0;
4.    top: 50%;
5.    width: 100px;
6.    height: 100px;
7.    background-color: red;
8.  }
9.
```

2. 编写 JavaScript 代码实现动画效果

现在，我们可以使用 JavaScript 来制作动画。在这个动画中，我们会让这个元素在屏幕上左右移动：

```javascript
1.  let box = document.querySelector(".box");
2.  let direction = 1;
3.  function animate() {
4.    let computedStyle = getComputedStyle(box);
5.    let position = parseInt(computedStyle.left, 10);
6.    if (position > window.innerWidth - box.offsetWidth) {
7.      direction = -1;
8.    } else if (position < 0) {
9.      direction = 1;
10.   }
11.   box.style.left = position + direction * 10 + "px";
12.   requestAnimationFrame(animate);
13. }
14. animate();
15.
```

在这段代码中，我们首先获取了 .box 元素的位置，然后判断它是否到达了屏幕的边缘。如果到达了边缘，就改变它的移动方向。之后，我们改变 .box 元素的位置，并使

用 requestAnimationFrame 来持续更新动画，如图 3–10 所示。

3. 分析和解释代码是如何工作的

首先，定义一个 direction 变量来决定元素移动的方向。当元素移动到屏幕的右边缘时，我们让 direction 变成 –1，这样元素就会向左移动；当元素移动到屏幕的左边缘时，我们让 direction 变成 1，这样元素就会向右移动。

图 3-10　来回移动的 box

然后，我们使用 requestAnimationFrame 来持续更新元素的位置。由于 requestAnimationFrame 会在浏览器准备好绘制下一帧的时候执行我们的代码，所以我们的动画可以流畅地运行，不会出现卡顿或者跳帧。

六、JavaScript 动画的优化

1. 如何优化 JavaScript 代码以提高动画性能

虽然我们已经使用 requestAnimationFrame 来制作动画，但还有一些其他的技巧可以帮助我们提高动画的性能。

（1）避免不必要的样式修改。每次修改样式都会导致浏览器重新计算元素的布局和样式，这会消耗大量的 CPU 资源，所以应该尽可能减少样式的修改。例如，可以使用 transform 样式来移动元素，而不是使用 left 或 top 样式。

（2）使用硬件加速。现代浏览器可以使用 GPU（图形处理器）来渲染部分样式，如 transform 和 opacity。使用这些样式可以大幅提高动画的性能。

（3）避免大量的 DOM 操作。DOM 操作是非常耗费资源的，尤其是在动画中，所以应该尽可能减少 DOM 操作。例如，可以使用 documentFragment 来一次性添加多个元素，而不是一个一个地添加。

2. 使用 requestAnimationFrame 而不用 setInterval 的原因

requestAnimationFrame 函数会在浏览器准备好绘制下一帧的时候执行代码，这意味着动画会以和浏览器的刷新率相同的频率运行。而 setInterval 函数会以固定的时间间隔执行代码，无论浏览器是否准备好绘制下一帧。

这就意味着，如果代码执行的时间超过了 setInterval 的时间间隔，浏览器就会跳过一些帧，导致动画卡顿。而 requestAnimationFrame 会确保每一帧都被正确地绘制，从而

提供更流畅的动画效果。

此外，requestAnimationFrame 还有一个好处是，当网页不在前台时（如用户切换到了其他的标签页），它会自动暂停，从而节省中央处理器（CPU）资源。

3. 浏览器渲染和重排

修改元素的样式时，浏览器需要重新计算元素的布局和样式，这个过程称为重排（Reflow）。重排是非常耗费资源的，尤其是在动画中。

而渲染（Painting）则是浏览器将元素绘制到屏幕的过程。渲染也是一个耗费资源的过程，但通常比重排要快一些。

因此，为了提高动画的性能，应该尽可能减少重排和渲染。例如，可以使用 transform 和 opacity 样式来制作动画，因为这些样式的修改不会导致重排。

七、JavaScript 动画库

1. 常见的 JavaScript 动画库

虽然我们可以使用原生的 JavaScript 来制作动画，但有时候使用动画库可以让我们的工作变得更加简单。以下是一些常见的 JavaScript 动画库。

（1）GreenSock Animation Platform (GSAP)。GSAP 是一个强大的动画库，它提供了一套丰富的应用程序编程接口 (API) 来创建和控制动画。GSAP 支持各种各样的动画效果，如移动、旋转、缩放、颜色变化等，而且性能极佳。

（2）anime.js。anime.js 是一个轻量级的动画库，它的 API 简单易用，但功能却非常强大。anime.js 支持 CSS 属性、SVG 属性、DOM 属性和 JavaScript 对象的动画。

2. 如何使用这些动画库来简化动画制作

这些动画库提供了一套易用的 API 来创建和控制动画，使我们可以用更少的代码来实现复杂的动画效果。

例如，如果我们要使用 GSAP 来创建一个元素移动的动画，我们只需要一行代码：

```JavaScript
1.    gsap.to(".box", {x: 100, duration: 1});
2.
```

这行代码会让 .box 元素在 1s 内向右移动 100px，如图 3-11 所示。

3. 创建一个使用动画库制作的动画示例

例如我们尝试使用 anime.js 来创建一个动画：

图 3-11　GSAP 动画库

一个元素渐渐放大，然后渐渐缩小。

首先，我们需要在 HTML 中创建一个元素：

```HTML
1.  <div class="box"></div>
2.
```

然后，在 CSS 中设置这个元素的样式：

```CSS
1.  .box {
2.      position: absolute;
3.      left: 50%;
4.      top: 50%;
5.      width: 100px;
6.      height: 100px;
7.      background-color: red;
8.  }
9.
```

接着，我们可以使用 anime.js 来制作动画：

```JavaScript
1.  anime({
2.      targets: ".box",
3.      scaleX: 2,
4.      scaleY: 2,
5.      direction: "alternate",
6.      loop: true,
7.      easing: "easeInOutSine",
8.      duration: 1000
9.  });
10.
```

图 3-12　anime.js

在这段代码中，我们首先选取了 .box 元素作为动画的目标。然后设置 scaleX 和 scaleY 属性，让元素在 1s 内放大 2 倍。接着设置 direction 属性为 "alternate"，让动画在放大和缩小之间交替。最后，设置 loop 属性为 true，让动画无限循环，如图 3-12 所示。

随着 Web 技术的快速发展，JavaScript 库成为加速开发和提高代码质量的宝贵资源。这些库提供了从简化 DOM 操作、实现复杂的视觉效果，到创建富交互式用户界面的各种工具。例如，jQuery 简化了跨浏览器的事件处理和动画，而 React、Vue 和 Angular 等现代前端框架则使得开发大型、可维护的 Web 应用成为可能。在进行动态设计时，理解并有效利用这些 JavaScript 库，可以显著提升开发效率，使设计师能够专注于创造性的设计工作，而不必担忧底层的技术细节。

第三节 使用 CSS 制作动画

一、CSS 及其在动画制作中的角色

1. 什么是 CSS

CSS，全称为层叠样式表（Cascading Style Sheets），是一种用来描述 HTML 或 XML（包括如 SVG、XUL 等这类 XML 分支语言）文档样式的计算机语言。CSS 不仅可以用来控制页面的布局和外观，还可以用来制作动画效果。

CSS 是一种样式表语言，用来描述 HTML 元素在浏览器中的显示方式。CSS 规定了如何显示 HTML 元素，包括元素的位置、大小、颜色、字体等属性。

2. CSS 在网页动画中的应用

在 CSS3 中，引入了 transition 和 animation 两种动画制作技术。transition 可以在一定的时间内平滑地改变 CSS 的属性值，animation 可以定义复杂的动画序列。

3. 选择 CSS 作为动画工具的原因

选择 CSS 作为动画工具主要是因为它有以下优点。

（1）简单易用。只需要几行 CSS 代码，就可以制作出动画效果。

（2）性能优秀。现代浏览器会对 CSS 动画进行优化，例如使用 GPU 硬件加速，以提高动画的性能。

（3）广泛支持。CSS 被各大浏览器（如 Chrome、Firefox、Safari、Edge 等）和操作系统（Windows、macOS、Linux 等）广泛支持。这使得开发人员可以更容易地创建跨平台和跨浏览器兼容的网页和应用，而不必为不同平台和浏览器编写特定的样式。

（4）灵活性高。CSS 提供了丰富的动画属性，可以控制动画的持续时间、延迟、重复次数、方向等，让开发者能够精确地控制动画表现。

（5）易于维护。由于动画效果直接嵌入到 CSS 中，无需额外的脚本或库，这使得动画的维护和更新变得更加简单。

二、CSS 基础知识

1. CSS 的基本语法和结构

CSS 的基本语法由三个部分组成：选择器、属性和值。

（1）选择器。用来选取 HTML 元素，如 .box 选择器会选取所有的 class 为 box 的元素。

（2）属性。指定要修改的样式属性，如 color 属性指定元素的颜色。

（3）值。指定属性的值，如 red 值指定颜色为红色。

例如，以下的 CSS 代码会让所有的 class 为 box 的元素的背景色变为红色，如图 3-13 所示。

图 3-13　红背景

```css
1.  .box {
2.      background-color: red;
3.  }
4.
```

2. 常用的 CSS 属性和值

CSS 有很多属性和值，可以控制元素的各种样式。以下是一些常用的 CSS 属性。

（1）width 和 height。控制元素的大小。

（2）color 和 background-color。控制元素的颜色和背景色。

（3）margin 和 padding。控制元素的外边距和内边距。

（4）font-size 和 font-family。控制元素的字体大小和字体。

（5）display。决定元素的显示类型，如块级（block）、内联（inline）、内联块级（inline-block）等。

（6）position。控制元素的定位方式，包括静态定位（static）、相对定位（relative）、绝对定位（absolute）和固定定位（fixed）。

（7）border。设置元素的边框样式、宽度和颜色。

（8）opacity。控制元素的透明度，允许设置从完全透明（0）到完全不透明（1）的值。

三、初识 CSS 动画

1. 什么是 CSS 动画

CSS 动画是 CSS3 中的一项功能，通过指定元素在一定的时间段内从一个样式到另一个样式的平滑过渡，从而实现视觉上的动态效果。CSS 动画主要由两种技术组成：transition 和 animation。

（1）transition。当元素的某个 CSS 属性值改变时，该属性值可以在一定的时间内平滑地过渡到新的值。例如，我们可以使用 transition 来制作一个按钮在鼠标悬停时颜色平滑改变的效果。

（2）animation。它可以定义复杂的动画序列，该动画可以重复播放，也可以在动画开始和结束时有不同的样式。

2. 如何使用 CSS transition 和 animation 制作简单动画

下面示例用 transition 制作简单动画，鼠标悬停时，背景色从白变红，1s 完成。

首先，我们需要在 HTML 中创建一个元素：

```HTML
1.    <div class="box"></div>
2.
```

然后，在 CSS 中设置这个元素的样式，并添加一个 transition：

```CSS
1.    .box {
2.      width: 100px;
3.      height: 100px;
4.      background-color: blue;
5.      transition: background-color 1s;
6.    }
7.
8.    .box:hover {
9.      background-color: red;
10.   }
11.
```

这段 CSS 代码的意思是：当 .box 元素的背景色改变时（例如，因为鼠标悬停而改变），这个改变会在 1s 内平滑地过渡，由图 3-14 变为图 3-15。

图 3-14　悬浮前

图 3-15　鼠标悬浮在方块上后

接下来是一个使用 animation 制作的简单动画示例。在这个示例中，一个元素会在 2s 内从左向右移动 100px，然后在 2s 内移动回原来的位置。

首先，我们需要在 HTML 中创建一个元素：

```HTML
1.    <div class="box"></div>
2.
```

然后，在 CSS 中设置这个元素的样式，并定义一个 animation：

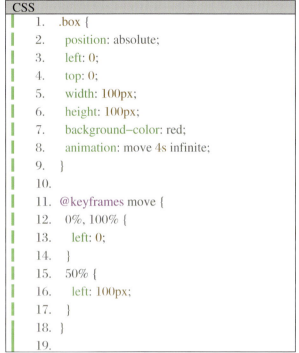

图 3-16　开始向右移动

图 3-17　2s 后向左移动

这段 CSS 代码的意思是：.box 元素会循环播放一个名为 move 的动画，每次动画的持续时间为 4s。@keyframes 规则定义了 move 动画的每一帧：在动画开始（0%）和结束（100%）时，.box 元素的 left 属性值为 0；在动画的中间（50%）时，left 属性值为 100px。这样，.box 元素就会在 2s 内从左向右移动 100px，然后在 2s 内移动回原来的位置，即由图 3-16 变化至图 3-17，再返回至图 3-16，之后不断往复。

四、深入理解 CSS transition

1. 如何使用 transition 的子属性

transition 属性是一个简写属性，包括四个子属性：transition-property、transition-duration、transition-timing-function、transition-delay。

（1）transition-property。它用于指定要过渡的 CSS 属性，如 background-color、width 等。多个属性用逗号分隔。对所有属性应用过渡，用 all 值。

（2）transition-duration。它用于指定过渡的持续时间，可以使用秒（s）或毫秒（ms）作为单位。

（3）transition-timing-function。它用于指定过渡的时间曲线，例如 linear（线性过

渡）、ease-in（慢速开始）、ease-out（慢速结束）、ease-in-out（慢速开始和结束）、cubic-bezier(n,n,n,n)（自定义时间曲线）。

（4）transition-delay。它用于指定过渡开始前的延迟时间，可以使用秒（s）或毫秒（ms）作为单位。

例如，以下的 CSS 代码让 .box 元素的 width 和 height 属性在 2s 内平滑过渡，过渡的时间曲线为慢速开始，过渡在 1s 后开始（图 3-18）。

```css
.box {
    width: 100px;
    height: 100px;
    background-color: red;
    transition-property: width, height;
    transition-duration: 2s;
    transition-timing-function: ease-in;
    transition-delay: 1s;
}
```

图 3-18　点击原 box 后 box 变大

2. 如何用 transition 制作复杂的动画效果

虽然 transition 主要用于在两个状态之间过渡，但我们可以通过结合其他 CSS 技术（如伪类和媒体查询），在一定程度上制作复杂的动画效果。

例如使用 :hover 伪类和 transition 制作一个按钮在鼠标悬停时大小变化的动画效果。首先，在 HTML 中创建一个按钮：

```html
<button class="btn">Hover me</button>
```

然后，在 CSS 中设置这个按钮的样式，并添加一个 transition：

```css
.btn {
    padding: 10px 20px;
    font-size: 16px;
    transition: transform 0.3s;
}

.btn:hover {
    transform: scale(1.1);
}
```

这段 CSS 代码的意思是：当 .btn 元素的 transform 属性改变时（如因为鼠标悬停而

改变），这个改变会在 0.3s 内平滑地过渡。所以，当我们悬停在按钮上时，按钮的大小会在 0.3s 内平滑地增大 10%，如图 3-19 所示。

五、深入理解 CSS animation

1. 如何使用 @keyframes 规则定义动画

在 CSS 中，我们使用 @keyframes 规则来定义一个动画。在 @keyframes 规则中，可以指定动画在不同时间点的样式。

图 3-19　鼠标在按钮上悬停后变大

@keyframes 规则的语法如下：

```CSS
1.  @keyframes animation-name {
2.    0%   { /* 动画开始时的样式 */ }
3.    25%  { /* 动画 25% 时的样式 */ }
4.    50%  { /* 动画 50% 时的样式 */ }
5.    100% { /* 动画结束时的样式 */ }
6.  }
7.
```

例如，定义一个名为 move 的动画，这个动画会让元素在 2s 内从左向右移动 100px，然后在 2s 内移动回原来的位置（图 3-20）。

```CSS
1.  @keyframes move {
2.    0%, 100% {
3.      left: 0;
4.    }
5.    50% {
6.      left: 100px;
7.    }
8.  }
9.
```

图 3-20　关键帧动画

2. 如何使用 animation 的子属性

animation 属性是一个简写属性，包括八个子属性：animation-name、animation-duration、animation-timing-function、animation-delay、animation-iteration-count、animation-direction、animation-fill-mode、animation-play-state。

（1）animation-name。它用于指定要使用的动画的名称，这个名称需要与 @keyframes 规则中定义的动画名称相匹配。

（2）animation-duration。它用于指定动画的持续时间，可以使用秒（s）或毫秒（ms）作为单位。

（3）animation-timing-function。它用于指定动画的时间曲线，例如 linear（线性动画）、ease-in（慢速开始）、ease-out（慢速结束）、ease-in-out（慢速开始和结束）、cubic-bezier(n,n,n,n)（自定义时间曲线）。

（4）animation-delay。它用于指定动画开始前的延迟时间。

（5）animation-iteration-count。它用于指定动画播放的次数。如果需要动画无限循环播放，可以使用 infinite 值。

（6）animation-direction。它用于指定动画的播放方向。默认值是 normal（动画从头播放到尾），其他值还有 reverse（动画从尾播放到头）、alternate（动画先从头播放到尾，然后从尾播放到头）、alternate-reverse（动画先从尾播放到头，然后从头播放到尾）。

（7）animation-fill-mode。它用于指定动画在播放前后元素的样式。默认值是 none（动画播放前后元素的样式不受动画影响），其他值还有 forwards（元素会保留动画结束时的样式）、backwards（元素会在动画开始前应用动画开始时的样式）、both（元素会在动画开始前应用动画开始时的样式，并在动画结束后保留动画结束时的样式）。

（8）animation-play-state。它用于指定动画的播放状态。默认值是 running（动画正在播放），另一个值是 paused（动画已暂停）。

六、CSS 动画的优化

1. 如何优化 CSS 代码以提高动画性能

CSS 动画虽然简单易用，但如果使用不正确，可能导致页面性能问题。因此，在制作 CSS 动画时，需要考虑以下几点来优化 CSS 代码。

（1）尽可能地使用 transform 和 opacity 属性来创建动画。这是因为浏览器可以为这两个属性的改变启用硬件加速，从而提高动画性能。

（2）避免在动画中改变引起页面重排的 CSS 属性，例如 width、height、margin、padding 等。页面重排会消耗大量的 CPU 资源，从而影响动画性能。

（3）使用 requestAnimationFrame 函数来创建 JS 动画。这个函数可以让浏览器在下一次重绘之前调用动画函数，从而让动画和浏览器的刷新率同步，提高动画性能。

（4）如果动画需要无限循环播放，考虑使用 CSS 的 animation 属性而不是 JS。这是因为浏览器可以在标签页不可见时暂停 CSS 动画，从而节省 CPU 资源。

2. 使用硬件加速和 will-change 属性提升动画性能

浏览器可以通过使用 GPU 而不是 CPU 来渲染某些类型的 CSS 动画，从而实现硬件加速，提高动画性能。在 CSS 中，我们可以使用 transform 和 opacity 属性来创建可以启用硬件加速的动画。

此外，CSS 还提供了一个 will-change 属性，可以用来告知浏览器你打算改变一个元素的哪个属性。这样，浏览器可以在这个属性真正改变之前就做好相应的优化准备。例如，如果打算改变一个元素的 transform 属性，可以这样写：

```css
1.  .box {
2.      will-change: transform;
3.  }
4.
```

请注意，will-change 属性不应该过度使用，因为这可能导致浏览器消耗过多的资源去做优化准备，反而降低页面性能。所以，只有当你确信一个属性的改变会引起性能问题时，才应该使用 will-change 属性。

3. 浏览器渲染和重排

修改一个元素的 CSS 属性时，浏览器会进行以下三个步骤来更新页面。

（1）布局（Layout）。浏览器会计算所有元素的大小和位置。

（2）绘制（Paint）。浏览器会根据元素的大小和位置来绘制元素的内容。

（3）合成（Composite）。浏览器会将多个层组合在一起，然后显示在屏幕上。

这三个步骤通常被称为浏览器的渲染过程。在这个过程中，如果修改了一个引起页面重排的 CSS 属性，例如 width、height、margin、padding 等，浏览器就需要重新进行布局和绘制步骤，这会消耗大量的 CPU 资源，从而影响动画性能。因此，为了提高动画性能，应该避免在动画中改变引起页面重排的 CSS 属性。

七、CSS 动画库

1. 常见的 CSS 动画库

有许多优秀的 CSS 动画库可以帮助我们更方便地制作动画，以下是几个常见的 CSS 动画库。

（1）Animate.css。这是一个非常流行的 CSS 动画库，提供了很多预定义的动画效果，如淡入淡出、滑动、弹跳、翻转等。

（2）Hover.css。这个库专注于提供各种鼠标悬停效果，如颜色变化、缩放、旋转等。

（3）CSShake。这个库提供了很多预定义的"抖动"效果，可以用来吸引用户的注意力。

（4）Magic Animations。这个库提供了很多独特且有创意的动画效果，可以用来让设计的网站脱颖而出。

（5）Bounce.js。通过一个简单的图形界面，Bounce.js 允许用户自定义动画效果，如弹跳、旋转、闪烁等，然后生成相应的 CSS 代码。这个库特别适合那些希望创建独特动画效果但又不想从头开始编写代码的开发者。

2. 如何使用这些动画库来简化动画制作

使用 CSS 动画库可以大大简化动画的制作过程。只需要引入库的 CSS 文件，然后在元素上添加对应的类名，就可以使用库中的预定义动画效果了。

例如，如果想使用 Animate.css 库的 bounce 动画，可以这样写代码：

```html
1.  <head>
2.      <link rel="stylesheet" href="https://cdnjs.cloudflare.com/ajax/libs/animate.css/3.7.2/animate.min.css">
3.  </head>
4.  <body>
5.      <div class="animated bounce">Hello, world!</div>
6.  </body>
7.
```

这段代码的意思是：在 <head> 标签中引入 Animate.css 库的 CSS 文件，然后在 <div> 元素上添加 animated 和 bounce 两个类名，这就让 <div> 元素拥有了 bounce 动画效果。

3. 创建一个使用动画库制作的动画示例

下面我们使用 Animate.css 库制作一个动画。我们的目标是制作一个在页面加载时就自动播放的动画，这个动画会让一个元素不停地弹跳。

首先，在 HTML 中创建一个元素，代码如下：

```html
1.  <head>
2.      <link rel="stylesheet" href="https://cdnjs.cloudflare.com/ajax/libs/animate.css/3.7.2/animate.min.css">
3.  </head>
4.  <body>
5.      <div class="animated infinite bounce" >Hello, world!</div>
6.  </body>
7.
```

这段代码的意思是：在 <head> 标签中引入 Animate.css 库的 CSS 文件，然后在 <div> 元素上添加 animated、infinite 和 bounce 三个类名，这就让 <div> 元素拥有了无限循环播放的 bounce 动画效果，如图 3-21 所示。通过简单地将这些类添加到任何 HTML 元素上，可以轻松实现复杂的动画效果而无需编写任何 JavaScript 代码或复杂的 CSS 规则。这样不仅节省了开发时间，也使代码更加简洁易懂。

图 3-21　反复跳动的"Hello,world!"

使用 Animate.css 等 CSS 动画库的另一个好处是它们的兼容性极好，几乎支持所有现代浏览器。这意味着无论用户使用何种设备或浏览器访问网站，动画效果都能稳定呈现，保证了网站的可访问性和用户体验的一致性。

第四节　使用动态设计软件实现动态效果

一、动态网页设计工具概述

1. 动态网页与传统网页的差异

传统的网页是静态的，内容一旦编写和发布就会保持不变。与此相反，动态网页根据用户的交互、服务器的响应或其他数据变化而实时更新。例如，当用户在电子商务网站上进行购物操作，或者在社交媒体网站上浏览新的帖子时，都会触发动态内容的变化。

这种动态性不仅使得网站更具交互性，更能满足用户的个性化需求，同时也给设计师带来了更高的挑战：如何保持界面的连贯性、如何实现流畅的动画效果、如何确保跨设备的兼容性等。

2. 主流的网页设计工具

当前的设计工具已经不再仅限于静态界面的设计。Adobe XD、Figma、Webflow 和 Dreamweaver 等工具都能为设计师提供丰富的动态设计功能。从简单的交互原型到复杂的动画效果，这些工具都能够帮助设计师实现他们的创意，其中一些独特的设计和丰富的插件内容可以帮助设计师制作出一些意想不到的内容与效果，更有一些免编程功能更是降低了设计师的学习成本。

二、Adobe Dreamweaver：综合网页设计工具

1. Dreamweaver 的历史与重要性

自从 1997 年由 Macromedia 推出后，Dreamweaver 就迅速成为网页设计师和开发者的首选工具。2005 年，Adobe 收购了 Macromedia，由此 Dreamweaver 成为其产品线的一部分。作为一个集 HTML、CSS 和 JavaScript 编辑于一身的工具，Dreamweaver 为多代网页设计师提供了坚实的支持。

2. 基础界面与工作区域介绍

Dreamweaver 提供了一个直观的用户界面（图 3-22），它将代码视图与设计视图完美地结合在一起。在代码视图中，开发者可以手动编写和调整代码；而在设计视图中，则可以通过 WYSIWYG 的方式直观地调整页面元素。此外，其内置的 FTP 功能也使得上传和同步网站变得更为简单。

图 3-22　Adobe Dreamweaver 的用户界面

3. 利用 Dreamweaver 创建响应式网页

随着移动设备的普及，响应式设计已经成为一个标准。Dreamweaver 提供了对 Bootstrap 等流行框架的支持，使得创建响应式网页变得非常简单。通过预定义的模板和布局，设计师可以轻松地创建出在不同设备上都能够完美展示的页面。

4. 集成的 CSS 和 JavaScript 编辑功能

在 Dreamweaver 中，不仅可以编辑 HTML 内容，还可以直接编辑 CSS 样式和 JavaScript 脚本。其强大的代码提示功能可以帮助设计师和开发者更快地编写代码，减少错误的出现。

5. 实时预览与同步功能

使用 Dreamweaver 的实时预览功能，设计师可以立即看到他们所做的更改如何影响到实际的页面。这种即时的反馈大大提高了设计的效率，并帮助避免了在后期发现问题的尴尬。

6. Adobe Dreamweaver 的优势

Adobe Dreamweaver 有以下优势。

（1）全面性。Dreamweaver 不仅是一个纯粹的网页设计工具，它同时也提供了代

码编辑功能，为那些想混合使用图形界面和手动编码的设计师提供了便利。

（2）实时预览。内置的 WebKit 引擎使设计师可以实时预览页面的实际效果，这大大提高了调试和设计速度。

（3）集成 CSS 工具。Dreamweaver 有强大的 CSS 面板，允许用户轻松地创建、编辑和调整样式。

（4）与 Adobe 生态系统的集成。作为 Adobe 的一部分，Dreamweaver 与其他 Adobe 工具，如 Photoshop、Illustrator 等，有很好的兼容性和集成性。

（5）模板系统。允许用户创建可重复使用的页面模板，这在大型网站设计中特别有用。

（6）FTP 集成。内置的 FTP 客户端可以让设计师直接从工具中发布他们的网站。

7. Adobe Dreamweaver 的不足

Adobe Dreamweaver 有以下不足。

（1）学习曲线。由于它的全面性和复杂性，新手可能会认为 Dreamweaver 难以上手。

（2）性能问题。对于非常大或复杂的项目，Dreamweaver 可能表现得有些慢。

（3）过于复杂。对于只需要基本功能的用户来说，Dreamweaver 可能提供了过多的功能，使得其变得笨重。

8. Adobe Dreamweaver 的独特性

Adobe Dreamweaver 的独特性如下。

（1）代码与设计同步。Dreamweaver 的设计视图和代码视图可以实时同步，这是大多数其他工具所没有的。

（2）扩展性。通过使用扩展，用户可以增强 Dreamweaver 的功能，使其满足特定的需求。

（3）站点管理。提供强大的站点管理工具，帮助用户跟踪和管理他们的网站资源和文件。

（4）支持多种编程语言。除了 HTML、CSS、JS 外，Dreamweaver 也支持 PHP、ASP、NET、JSP 等，使其成为多功能的网页设计工具。

三、Adobe XD：从静态到动态

1. 基本界面和工具介绍

Adobe XD 是一个用户体验设计工具，它能够帮助设计师从概念原型到完全的交互

原型。它的界面简洁，主要分为设计和原型两个模式。在设计模式中，可以创建页面元素，如按钮、文本和图片等；而在原型模式中，可以为这些元素添加交互效果。

2. 创作一个简单的动态网页原型

在 XD 中，设计师可以为按钮或其他元素创建交互效果，如点击、滑动等，并为其指定一个目标页面或状态，这使得设计师可以在不编写任何代码的情况下，轻松地模拟真实的用户体验。

3. Auto-Animate 功能的实践

XD 的 Auto-Animate 功能允许设计师在两个不同的页面状态之间自动创建过渡动画。这意味着，只需简单地更改元素的位置、大小或颜色，XD 就可以生成平滑的动画效果。

4. Adobe XD 的优势

Adobe XD 有以下优势。

（1）集成性。XD 与 Adobe 的其他工具（如 Photoshop、Illustrator）有很好的集成。

（2）性能。对于大型设计项目，Adobe XD 通常较为流畅。Auto-Animate 可以使创建复杂的交互变得相对简单。

（3）语音交互。XD 是为数不多支持语音原型设计的工具。

5. Adobe XD 的不足

（1）插件生态小。虽然生态系统在成长，但与其他工具相比，它的插件生态系统仍然较小。

（2）对于非常复杂的互动，XD 可能不是最佳选择。

6.Adobe XD 的独特功能

（1）3D Transform 允许设计师在设计界面中使用 3D 效果。

（2）AdobeXD 可以完成语音交互原型设计，测试使用语音命令的用户界面。

四、Webflow：无代码网页动态设计

1. 为何选择 Webflow：无代码开发

Webflow 是一个网页设计和开发平台，它允许设计师在不写代码的情况下创建完全响应式的网站。其主要优势是将设计和开发流程结合在一起，使得创建动态网站变得非常简单。

2. 创建动态响应式网页

Webflow 的界面中包含一个完整的 CSS 和 JavaScript 编辑器，这意味着设计师可以

直接在平台上定义样式和交互效果。

3. 交互与动画的实现

除了基本的网页设计功能外，Webflow 还提供了一套强大的交互和动画工具。设计师可以为元素创建复杂的动画效果，如滚动时的视差效果、元素的淡入和淡出等。

4. Webflow 的优势

Webflow 有以下优势。

（1）无代码。允许设计师设计并发布实际的网站，而无需编写代码。

（2）响应式设计。Webflow 可以为不同的屏幕尺寸设计和预览网站。

（3）CMS 集成。Webflow 允许设计师轻松地集成内容管理系统。

5. Webflow 的不足

对于习惯于传统的图形界面设计工具的人来说，Webflow 可能需要一些时间来适应。

6. Webflow 的独特功能

Interactions 2.0 允许设计师创建复杂的网页交互，如滚动动画、鼠标追踪效果等。

五、跨平台设计工具

1. 跨平台设计的优势与挑战

跨平台设计意味着一次设计，多个平台发布。这样可以节省时间和资源，但也带来了新的挑战，如如何保证在各种设备和操作系统上都有一致的用户体验。

2. 考虑响应性与设备兼容性

跨平台设计需要考虑到各种不同的屏幕尺寸、分辨率和操作系统，以确保设计是响应式的，并且能够在各种条件下都能正常工作。这意味着设计师需要在设计过程中考虑到不同设备上的布局和样式，以适应不同的显示环境。

3. 工具与资源推荐

对于跨平台设计，Adobe XD 和 Figma 都是不错的选择，因为它们都支持 Windows 和 MacOS，并且提供了多种导出选项，可以轻松地与开发团队合作。

4. 维护 UI 一致性

在跨平台设计中，确保 UI 元素（如按钮、图标、颜色等）在所有平台上的一致性至关重要，这有助于提升用户体验并建立品牌认知。一些设计工具如 Sketch 和 Figma 等支持创建可复用的组件库，这样设计师可以轻松地管理和维护 UI 组件，从而简化一致性维护的工作。

第四章
动态设计
在新媒体中的应用

Applications of Dynamic Design in New Media

第一节 动态设计在网页设计中的应用

网页是互联网信息传播的主要载体。如今，当人们需要获取信息时，就会通过网页浏览相关信息。网页设计应运而生，它涵盖了制作和维护网站的许多不同的领域。它包含网页图形设计、界面设计、编写标准化的代码和专有软件、用户体验设计以及搜索引擎最佳化。

虽然网页设计面世只有 30 多年，但它与许多领域都有联系，已经成为人们日常生活的重要组成部分，很难想象没有动画图形，不同风格的排版、背景和音乐的互联网会是什么样子。网页一般分为静态网页和动态网页两种形式。传统的静态网页已经无法满足访客的审美需求。在网络技术发展的推动下，静态网页逐渐被动态网页取代，动态网页在互联网的实际应用中发挥着重要的作用。动态网页相较于静态网页更具有视觉感染力，从而提高网页的浏览量。动态设计的应用不仅可以增加用户的体验舒适度，还可以提高动态网页的美感，同时对计算机动态网页设计技术的发展和进步具有重要意义。

利用动态设计设计网页，常见的方式主要有以下两种：一种是 Web 网页技术方面；另一种就是网页设计方面。在动态网页设计技术开发中，主要构建动态网页的技术有 HTML、CSS 和 JavaScript。

在 Web 动态网页开发中，这三种技术通常一起使用，彼此不可或缺，它们共同构成了吸引人且功能丰富的 Web 动态网页。

动态设计在网页设计中具有广泛的应用，它可以增强用户体验，提高互动性，吸引用户的注意力，以及传达信息。下面详细讲解一些动态设计在网页设计中的应用。

一、动画效果

传统网站页面的背景主要是静态图片，当下动态背景十分流行且主要集中在网站的首页推荐内容来吸引用户。许多网站都采取了相似的策略，让用户有所期待。随着动态设计在网页中的流行，越来越多的设计师开始尝试设计不同类型的动画和过渡效果来适应当下的流行趋势，以满足访客的审美需求。动画可以用来引导用户的注意力，例如在一个按钮被点击时，添加一个微妙的动画效果，使用户知道他们已经成功触发了某个界面的操作。平滑的过渡动画可以使用户在页面切换时感到更加自然和流畅，而不是突兀的跳转。

Web 动态网页设计的常见工具有 Photoshop、Flash、Adobe After Effects 等。这些工

具通常在网页设计中有以下详细应用。

1. 动态网页元素

这些动态工具可以用于创建各种动态网页元素，如标志、按钮、图标和导航菜单。这些动态元素可以通过动画效果来增强用户界面，并增加交互性。

2. 交互性和用户体验

这些动态工具制作的动画效果可以用于增强网页的交互性，如创建搜索引擎、鼠标悬停效果的按钮、页面切换动画或与用户操作相关的动态内容。

3. 滚动动画

这些动态工具可以创建各种滚动动画，随着用户滚动页面，元素可以逐渐浮现、淡入或缩放，这提供了更具吸引力和引人注目的滚动体验。动态文字设计在网页中的运用已经成为一个重要的发展方向。在网页设计中，通过对比静态文字和动态文字，将动态文字所具备的特点突出，可以获得良好的交流效果，成为网页界面中的主流。

图 4-1 中的 Granny's Secret 网站是一家关于食物的英国网站，该网站的食物色彩配色十分悦目。除此之外，该网站的动态字体设计自然、简单、流畅，是不可多得的优秀网页设计。

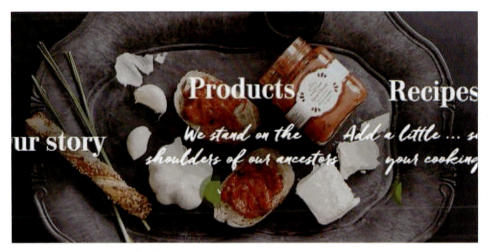

图 4-1　Granny's Secret 网站首页

4. 数据可视化

这些动态工具可以在网页上创建引人注目的数据可视化动画，使数据更具吸引力和易于理解。数据可视化通过动态网页实现交互式搜索功能，根据用户的兴趣和需求对数据进行筛选、排序和过滤，使用户获取更加丰富、直观的数据信息，帮助他们更好地享受可视化体验。

5. 动态背景

这些动态工具可以用于创建引人注目的背景动画，如动态图形、动态粒子效果或卡通动画效果，以使整个网页更具动感和吸引力。其中动态粒子背景是目前流行的选择之一，这种方案对于网站和浏览器的负载不大，并且足够优雅。它可以很好地同纯色背景、插画、矢量素材结合起来使用。颗粒的动态变化也多种多样，既可以是随机散布移动的点，也可以模仿雨滴和流星的运动轨迹，还能参考星座、星空和宇宙中行星的运动来设计。粒子动效还能和鼠标运动以及触发事件结合起来：可以让粒子避开光标，也能让粒子围绕这光标运动，甚至让运动轨迹紧跟光标运动，等等。

图 4-2 中的 HUUB 网站就是一个典型的案例。在这个网站的首页，不同的点构成群组，点和点之间有细线连接，在黑色的背景上移动着形成自转的效果。当鼠标移动到附近的时候，光标所在处会形成新的点，与最近的光点连接。

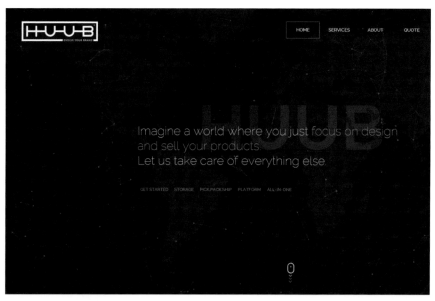

图 4-2　HUUB 网站首页

动态图形设计也是网站设计中最受欢迎的类型之一。动态图形设计会使网站设计更具交互性、趣味性。有趣的动态效果和互动元素可以吸引用户的注意力，使其更容易注意到网站上的重要信息，提高信息传达的效果。也可以使用户更愿意与网站互动，浏览更多内容，这也有助于提高用户留存率。此外，它还有助于提供更柔和的视觉过渡，有效规避忽明忽暗的状况。通过精心设计的动态效果，网页可以实现界面平滑的过渡，避免突兀的元素变化，从而使用户体验更加流畅和舒适。

Species in Pieces 是一个动态图形类的网站，它的首页上使用三角碎片展示了 30 种世界上不幸濒临灭绝的动物。所有的三角碎片在每次过渡动画中转变成不同的颜色，组成不同的动物。设计师通过动态图形设计来宣传动物保护，希望能为这些动物的生存做出自己的努力，也引发人类的思考（图 4-3）。

图 4-3　Species in Pieces 首页

在网页设计创作过程中，通过对卡通动画效果进行合理应用，可使网页设计效果得以有效提升，可在很大程度上提高网页质量。因此，对于网页设计人员而言，掌握数字插画技术，并且在制作过程中对其进行合理应用是十分必要的。

图 4-4 中的 Miki Mottes 网站是一个典型的卡通动画网页。由于作者是插画师的缘故，这个有趣的网站是创作者卡通动画风格的完美展示。整个网页的卡通动画风格，就是一个很好的例子。

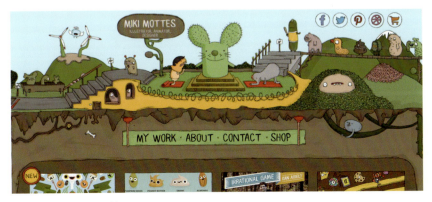

图 4-4　Miki Mottes 网站

二、页面转场效果

在单页应用或移动应用中，动态工具可以创建流畅的页面转场效果，以改善用户体验，这包括过渡效果、内容滑动和页面切换。

页面间的转场过渡，是用户体验产品最直接的感知形式，也是人机交互中最重要的传达要素。页面转场最基础的作用是使产品的信息内容、功能交互等有一个承接点。一些新奇独特、区别于竞品的转场效果，完全可以加深用户对产品的印象，留下特定的产品记忆点。

Robin Mastromarino 是一位设计师的作品集网站，网站整体色彩分明，时尚感十足（图4-5）。除了主页的进度条外，网站的动态转场效果也是一大亮点。

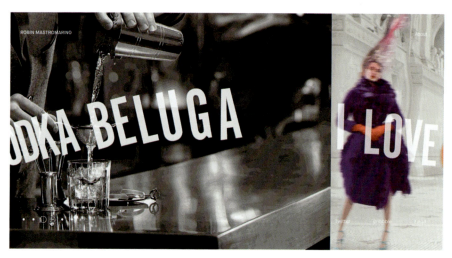

图 4-5　Robin Mastromarino 网站的动态转场效果

需要注意的是，使用动态工具制作的动态元素通常需要使用 HTML、CSS 和 JavaScript 这些软件。它可以增加网页的交互性，使用户能够与网页内容互动。根据用户的喜好和行为提供个性化内容，这有助于提高用户参与度和留存率，同样也改善了用户体验，使网站更吸引人。但动态效果的使用应该适度，不宜过多或过于复杂，以免影响网页的加载速度和用户的使用体验。此外，动态设计也应该与网页的整体风格和内容相协调，以保持页面的一致性和统一性。

总的来说，动态工具在网页应用中具有很多优点，但也需要仔细权衡和考虑与之相关的复杂性、性能和安全问题。选择是否使用动态工具应基于项目的具体需求和目标，不宜为了渲染效果而过度使用。

第二节　动态设计在 APP 设计中的应用

　　APP 设计，即移动应用程序设计已经成为现代生活中不可或缺的一部分。无论是社交媒体、电子商务还是日常工具，我们几乎都依赖于各种 APP 来满足各种需求。然而，成功的 APP 设计背后是经过精心设计和用户体验优化的。APP 设计是指创建和设计适用于移动设备（如智能手机和平板电脑）的软件应用程序的过程。与传统的桌面应用程序不同，APP 设计需要考虑到设备的尺寸、触摸屏幕的交互方式以及用户的移动环境等因素。APP 设计涵盖了用户界面设计、交互设计和视觉设计等多个方面。它要求设计师将功能性、易用性和美观性结合，创造出一个满足用户需求的应用程序。

　　动态设计的出现既提高了产品服务质量，又提升了用户体验。APP 界面设计师若只追求静态像素的完美呈现，而忽略动态过程的合理表达，会导致用户不能在视觉上觉察元素的连续变化，进而很难对新旧状态的更替有清晰的感知。迪士尼动画大师乃特维克说过一句话：动画的一切皆在于时间点和空间幅度。通过时间点和空间幅度的设计为用户建立运动的可信度，即视觉上的真实感，当用户意识到这个动作是合理的，才能更加清晰愉悦地使用产品。未添加动态设计的 APP 界面，会带给人一种死气沉沉的感觉，内容的平铺直叙显得毫无生机，即使界面设计得很美观，也会缺乏一种灵动细腻的气质。APP 设计中的动态设计更多以交互形式为主，它能将更立体、更富有关联性的信息传递出去，提高产品的表达能力，增加亲和力和趣味性，也利于品牌的建立。

　　动态设计在 APP 设计中是十分重要的，它既可以增强用户体验，又提升了产品的吸引力，以及使应用更加生动和有趣。以下是动态设计在 APP 设计中的一些具体应用方法和示例。

一、交互性元素

　　使用动画效果来改变按钮、图标或其他用户界面元素的状态。例如，按钮按下时可以出现点击反馈动画，图标可以在鼠标悬停时微微放大。动态设计在 APP 设计中的应用有很多，以下是一些比较经典的 APP 案例。

1. 亮暗模式动态设计

　　亮暗模式是一种在应用程序中提供不同主题的动态交互设计。在 APP 的主界面中，以亮暗模式进行的动态交互设计也是比较常见的一种动态设计形式，根据天气和时间的变化，APP 界面也跟随着进行亮暗模式动态切换，无论应用处于什么模式，界面的设计元素始终应该保持一致，这也增加了用户的体验感（图 4-6）。此模式常见于天气预报

相关类 APP 界面。

图 4-6　以亮暗模式切换为主的 APP

2. 动态翻页类交互设计

动态翻页类交互设计常出现于有声读物类 APP 中，伴随着旁白的递进，屏幕的有声读物也自动跟随翻页，这种动态交互设计使读者有沉浸感，令用户的体验感增加（图 4-7）。

图 4-7　以动态翻页类交互设计为主的有声读物 APP

二、动态过渡效果

在 APP 的页面切换或操作过程中，使用动态过渡效果可以增加页面之间的流畅感和连贯性。可以通过上下滑动、左右滑动、渐变、淡入淡出、缩放、转场过渡等动态效果来实现图片的切换，这是 APP 设计中最为常见的几种动态设计方式。下面是常见的几款 APP 动态效果（图 4-8、图 4-9）。

图 4-8　上下滑动式设计类 APP

图 4-9　左右滑动式设计类 APP

三、动态加载

在 APP 的交互设计中，使用动态元素可以增加用户的参与感和互动性。可以用动态元素，加载动画可以是旋转的加载指示器、填充进度条或自定义加载动画。当用户点击下载时，按钮会有下载速度的动画效果，以减轻用户等待的焦虑感。使用动态效果可以吸引用户的注意力，提高用户对通知的关注度。用户与应用交互时，按钮和元素的动态反馈可以告知用户他们的操作被接受。允许用户使用手势来控制应用，例如缩放、滑动、旋转等。这种互动方式可以提高用户的参与感，让他们感到应用在听从他们的指示，使用户更愿意使用并享受应用。不过，要确保动态元素不过于烦琐或分散注意力，原则上有助于用户体验的改进。常见进度条加载动画有直线型进度条动效、圆形旋转进度条动效和卡通动漫形象化的 Loading 进度条动效三种（图 4-10～图 4-12）。

图 4-10　直线型进度条动效

图 4-11　圆形旋转进度条动效

图 4-12　卡通动漫形象化的 Loading 进度条动效

数字变化进度条在 APP 设计中的应用可以增加用户的体验感和参与度。但需要注意的是，APP 设计的动态效果应该适度，不宜过多或过于复杂，以免影响用户的使用体验。动态效果应该被视为增强用户体验的工具，而不是分散注意力或让用户感到困惑的因素。因此，设计师应该谨慎使用动态效果，并确保它们与应用程序的整体风格和功能相匹配。

四、导航菜单

使用动画效果可以改变导航菜单的状态，例如，创建折叠式菜单的展开和折叠动画，这可以节省屏幕空间，并提供更好的导航体验。目前 APP 界面常见的有 6 种导航形式，分别是底部标签导航、舵式标签导航、顶部标签导航、抽屉导航、宫格导航和列表导航。

1. 底部标签导航

多采用文字与图标相结合的方式展现，它是目前最常见的导航形式。底部标签导航，一般采用 3～4 个标签，最多不会超过 5 个，彼此之间层级相同，用户可以迅速地实现页面之间的切换且不会迷失方向，非常快捷高效（图 4-13）。

图 4-13　底部标签导航

2. 舵式标签导航

它是底部标签导航的一种拓展形式，就像轮船上用来指挥的船舵，两侧是其他操作按钮。普通标签导航难以满足于导航的需求，就需要一些扩展形式，和底部标签导航相比，舵式标签导航一般会将核心功能放在中间，使标签更加突出醒目，如发布、上传等（图 4-14）。

图 4-14　舵式标签导航

3. 顶部标签导航

顶部标签导航如图 4-15 所示，一般用于二级导航页面，当页面内容分类较多时采用。其功能与底部标签导航类似，可以清晰地展示功能层次和信息架构，选中的标签会被高亮显示，若标签过多时一般采用左右滑动查看。

图 4-15　顶部标签导航

4. 抽屉导航

抽屉导航如图 4-16 所示，其核心思路是"隐藏"。隐藏非核心的操作与功能，让用户更专注于核心的功能操作上去，一般用于二级菜单，点击入口或侧滑即可像拉抽屉一样拉出菜单。这种导航模式比较适合不需要频繁切换的次要功能，例如对设置、个人中心等功能的隐藏。

图 4-16 抽屉导航

5. 宫格导航

宫格导航如图 4-17 所示，多用于二级功能聚合页面，将主要功能入口全部聚合在页面中。而且每个宫格相互独立，它们的信息间也没有任何交集，无法跳转互通。采用这种导航的应用已经越来越少，往往用在二级页面作为内容列表的一种图形化形式呈现，或是作为一系列工具入口的聚合，如金刚区、工具箱等。

图 4-17 宫格导航

6. 列表导航

列表导航如图 4-18 所示，是 APP 设计中一种主要的信息承载模式，与宫格导航类似，常用于二级导航页面。列表导航的每个列表均指向对应的功能或内容选项，一般展示过多功能内容。

图 4-18 列表导航

以上就是几种常见的 APP 导航模式。在产品设计中,设计师要根据产品的功能和特性,采用不同的导航模式。每个产品迭代发展和变化,也会导致产品导航在过程中不停的产生变化,就必须依据用户属性和使用场景进行调整。

五、数据可视化

创建引人注目的图表、图形和数据可视化效果,可以更清晰地传达应用中的信息。例如,在图表中添加动态效果以突出重要数据点。在相关 APP 界面中,用户个人数据信息(心跳、步数、公里数以及消费金额)会根据实际变化而在数据信息中发生变更,用户可以通过动态数据而被告知,数值的变化传达了数据直观的动态性质。这种数据可视化一般应用在运动、金融等相关 APP 软件中,如图 4-19 所示。

图 4-19 数据可视化设计类 APP

第三节　动态设计在品牌形象设计中的应用

品牌形象设计 (brand design) 是指基于正确品牌定义下的符号沟通，它包括品牌解读及定义、品牌符号化、品牌符号的导入和品牌符号沟通系统的管理及适应调整四个过程，它的任务就是通过美善的符号沟通帮助受众储存和提取品牌印记。品牌形象设计的原则是根据消费者的感觉以及企业自身的审美和追求而进行的。

随着信息技术的不断发展和人们审美的不断提高，传统的静态品牌形象已经不能满足人们的多种感官需求。动态是直观的吸引人驻足观看的一种设计形式。很多企业为了提高竞争力，强化企业的品牌意识，在品牌形象设计中融入了大量的动态标志。这是社会发展到一定程度的产物。通过分析品牌形象设计的常见形式，使动态设计在品牌形象设计中发挥巨大作用。

动态设计在品牌形象设计中的应用可以帮助品牌传达更具活力和创新性的形象，以下是一些常见的应用场景。

一、动态品牌标志

品牌标志是品牌形象的核心元素，使用动态设计可以为标志增加动感和生命力。公司可以使用动态的元素如旋转、变形、版式等，来展示品牌的创新和进取精神，如图 4-20 所示。

图 4-20　品牌标识设计类 APP

还有一些品牌标志也通过三维立体动态设计，吸引用户的注意力，增加广告的互动性和趣味性，起到宣传效果，如图 4-21 所示。

图 4-21　丰田三维立体动态图标展示

二、动态字体设计

一些以字体为主的品牌形象设计中使用动态字体设计和独特的音乐符号提升用户的观赏度。动态字体的设计主要以缩放、旋转、透明度、滚动效果、元素等，来展示品牌标志的时尚和个性，加深用户的记忆，如图 4-22 所示。

图 4-22　谷歌动态字体设计

三、动画包装设计

在产品包装设计中使用动画元素，将品牌形象的视觉元素以动画的形式展现出来，使得品牌形象更具有活力和表现力，吸引用户的注意力，提升品牌在用户心中的形象，增加产品的吸引力和差异化。虽然相对于一些简单的标志动画设计来说，市面的三维动画类品牌设计仍属少见，但是在未来依然有巨大的发展潜力，如图 4-23 所示。

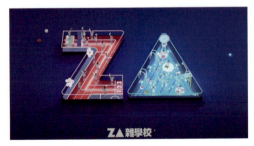

图 4-23　ZA Share Ident 三维动画品牌设计

四、动态广告设计

一些品牌为了宣传自己的产品,也需要在一些繁华的商业网点通过动态广告牌进行品牌宣传。在媒体广告和宣传活动中,通过运用动态设计的特效和动画效果,可以给用户带来更加震撼和感染力的视觉冲击,增加广告的传播度和品牌形象的曝光度。动态广告设计常见于一些衣帽服装类品牌(图 4-24)。

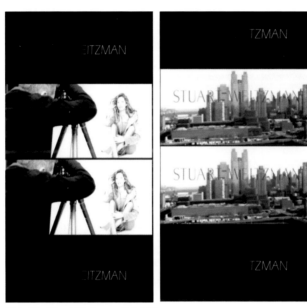

图 4-24 Stuart Weitzman Fall 广告

五、品牌的动态社交媒体营销

在品牌的社交媒体营销中使用动态设计可以增加内容的传播力和分享度。一些品牌也会在自己的社交媒体账号发布动态的 GIF 图或视频,来吸引用户的关注和参与。动态品牌设计可以鼓励用户与品牌进行更深入的互动,有助于建立用户对品牌的忠诚度。这些短、平、快、动态重复的动图既在最短的时间内很大程度上宣传了品牌的形象,也使品牌标志更加生动和引人注目。动态设计可以激发用户参与。同样,互动式品牌设计可以鼓励用户与品牌进行更深入的互动,这有助于用户建立对品牌的忠诚度。动态设计使品牌可以不断演化和更新。品牌可以定期更新动态元素,以适应新的趋势、季节或市场需求,从而保持新鲜感和创新性。动态设计可以提高品牌的辨识度,一个独特的动态元素,可以帮助用户更容易地识别和记住品牌,如图 4-25 所示。

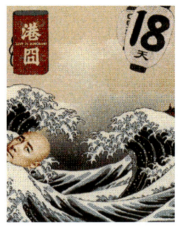

图 4-25　港囧动态 GIF 设计

六、虚拟现实和增强现实体验

1. 虚拟现实沉浸式品牌体验

虚拟现实技术允许品牌创建完全沉浸式的虚拟世界，让用户身临其境地体验品牌价值观和故事，这种体验可以通过虚拟商店、品牌展览或虚拟产品演示来传达。虚拟现实技术在汽车行业的应用，可以说是覆盖面最广，应用强度最高的。从汽车设计阶段使用虚拟现实技术到汽车投产前的产能优化，在到投入市场阶段的用户沉浸式体验，虚拟现实技术都可以助力汽车生产商提高市场推广能效，如图 4-26 所示。

图 4-26　某汽车品牌利用虚拟现实技术让用户体验沉浸式效果

2.增强现实技术的互动广告

品牌可以创建与增强现实技术相关的互动广告,吸引消费者参与并与品牌互动,这可以通过扫描印刷广告或使用品牌相关的增强现实二维码来实现互动。增强现实技术可用于举办虚拟品牌活动,如线上发布会、产品发布会等,这有助于扩大观众,并在全球范围内传播品牌信息,帮助品牌更好地了解其受众,优化产品和服务,以及改进品牌体验。成都品果科技有限公司在与内地某歌手的增强现实技术合作中,将该歌手十周年巡回演唱会巨幅海报放在各大校园,打破传统互动模式,利用增强现实相机拍摄,可以与虚拟的歌手进行互动拍照,开启全新跨界玩法(图4-27)。

图4-27 利用增强现实技术与歌手合作活动现场

总的来说,在社交媒体和数字广告中,动态设计可以吸引更多的用户点击和分享。具有吸引力的动态元素可以在竞争激烈的数字媒体环境中脱颖而出。动态设计增强了品牌形象的视觉记忆,也使品牌形象设计更具创新思维。动态设计在品牌设计中扮演着关键的角色,可以增强品牌的吸引力、互动性和辨识度,同时更好地传达品牌的价值和故事,这有助于建立忠诚的用户基础。同时,在品牌设计中使用动态设计时,需要注意一些重要的事项,以确保动态元素能够成功地传达品牌的形象,吸引用户并提高用户体验。即首先要确保动态元素与品牌的整体标识一致,包括颜色、字体、图标和标志。此外,动态设计还应该加强品牌的识别度,而不是引入混淆。动态元素的速度应该适中,不宜太快或太慢,以确保用户能够理解和感知动态效果。过快的动画可能让用户感到不适,而过慢则可能让他们失去兴趣。综上所述,动态设计在品牌设计中可以起到强化品牌形象和增强用户体验的作用,但需要慎重考虑,并遵循上述注意事项,不宜过多使用,使观众产生视觉疲劳。合理使用动态设计对品牌形象进行宣传,以确保其成功地传达品牌的信息并与用户产生积极互动。

第五章
新媒体
动态设计的优化和测试

Optimization and Testing of Dynamic Design in New Media

第一节 动态设计的优化方法

一、硬件、软件的优化

　　动画制作比如 Flash 动画制作，想要优化其质量是需要良好的条件做支持的，首先就是硬件条件。计算机硬件条件的好坏直接影响到 Flash 动画制作的效果。利用现代图形硬件的特性和功能，如 CPU 加速，来提高动画的渲染速度和性能。另外，有时即使制作者使用的是较为先进的计算机硬件，并且制作出的 Flash 动画非常清晰和流畅，但可能当用户观看动画的时候画面就不清晰、不流畅了。针对这样的问题，Flash 动画的制作者需要一方面确保 Flash 动画的质量，另一方面还需要确保用户能正常观看。

　　其次是软件条件。还是以 Flash 动画制作为例，Flash 软件是一款二维矢量动画软件，而在应用的过程中，Flash 动画是以矢量图为主的，而矢量图的色彩太过简单，无法实现良好的视觉效果。因此，在 Flash 动画的制作时需要进一步对制作素材和制作者本身的技术进行优化和提高。在制作的过程中，首先需要做好动画的制作流程工作，包括需要将动画分成几幕，然后对每一幕进行细化，包括每一个场景、每一个镜头以及人物的服饰、语言、对话等，都需要在动画制作流程中完成。在实际制作前要把前期工作准备清楚，并且应该根据要求对场景、镜头、任务、服饰、语言以及对话等进行进一步的完善和优化，这样才能够确保动画的质量。

二、关键帧动画优化

　　在动画制作过程中，可以通过减少关键帧的数量来减少工作量。可以尝试使用插值算法自动生成中间帧，减少绘制和渲染的负担。帧动画适合于特别复杂的动画场景（比如小动物跑步），前端用 CSS 或者 JS 难以实现其效果，用 GIF 或者 APNG 又不好控制，这时可以让设计师提供一系列图片，逐帧播放来达到动画的效果。帧动画优化有以下两种方法。

1. 多张图片，每张 1 帧

　　这种方法比较适合于在 Canvas 上绘制帧动画，可先将所有的图下载下来，存放到 image 数组里，在需要绘制时传入 image，避免在播放时下载图片从而导致的闪烁问题。但这种方法的性能问题是会导致请求量很多，如果没有使用 HTTP/2 或者 QUIC 等技术，很容易遇到浏览器的并发请求数量限制，比如帧动画一共 50 张，浏览器的并发限制是

10，那么下载时间几乎是图片下载时间的 5 倍，并且这个过程中会阻塞其他同域名的网络请求，会直接对页面加载时间产生很大影响。

2. 单张图片上合并所有帧

这种方法适合于用 CSS 绘制动画，用 background-position 来控制当前展示哪张图片（在小程序 dom 上，第一种方法并不适用，因为频繁切换 background-image 会导致闪烁）。这种方法也同样需要预加载，可以直接使用浏览器缓存，提前加载一次雪碧图。这种方法在性能方面的问题是会导致单张图片像素和尺寸过大，单张图下载时间会很长，并且大尺寸图片在小程序中会更占内存。

3. 优化方法

针对这些情况常见的优化方法有以下几种。

（1）抽帧。一般而言帧动画多少都是可以抽些帧的，比如 50 张图的帧动画，抽掉一半的帧（例如偶数帧），只留 25 张图片，在视觉上不会有太大影响，性能消耗能减少 50%，甚至可以抽掉 2/3 的帧，但抽的太多会出现掉帧卡顿的情况，视觉上会有损失，适合用户不会太关注的动画。如果做得复杂些，可以延时补帧，或者智能补帧。

（2）首帧渲染。在性能很差的情况下的降级方案，先用第一帧的静态图顶着，之后性能有充裕时再去补充剩下的部分。

（3）多帧合并。这种方法只能用于 Canvas 绘制，这是将几张图合并成一个稍大的图来渲染，是一个平衡方案，可以平衡图片数量多和图片尺寸太大占内存多的问题，比如我们一般将 4 张帧动画合成一张渲染，可以减小 75% 的图片下载数量，并且每张图片也不会尺寸大得很夸张。这种方法也可以结合抽帧、首帧渲染使用，比如将 1、3、5、7 张合成一张，等性能有充裕时再补充 2、4、6、8 张合成的图。

三、动画合并

如果有多个相似的动画元素，将它们合并为一个对象进行动画处理。这样处理有如下好处。

（1）减少工作量。通过合并动画片段，可以避免重复制作相同的动作或场景，从而减少制作人员的工作量和时间成本。

（2）提高效率。合并动画片段后，不仅可以减少工作量，还能够提高制作效率。制作人员可以针对每个片段进行精细调整，然后将它们合并为一个统一的整体，以获得更流畅、自然的动画效果。

（3）保持一致性。动画合并可以确保片段之间的动作连贯性和风格一致性。不同片段中的角色动作、摄像机移动等元素可以在合并过程中进行协调和调整，从而呈现出统一的视觉效果。

（4）提升视觉享受。动画合并可以帮助制作人员创造更绚丽、精彩的场景和动作效果。通过合并不同的动画片段，可以获得更多元、多样的视觉效果，从而提升观众的视觉享受。

四、减少细节

在一些特定情况下，可以通过减少动画中的细节来提高性能。例如，可以简化角色模型或场景背景，减少纹理的分辨率或使用简化的特效。又比如，在迪士尼动画制作十二法则的讲解视频中就有提到，一般在前期主角的设计和绘画上会选择相对简单明了的主角形象，通过简单但清晰的绘画来确定主角形象，这也是为了方便后期的绘制和动画制作，因为之后制作的工程量是巨大的，尤其是对于传统二维动画来说。图5-1、图5-2均为迪士尼动画主角形象。

图5-1　迪士尼动画片主角形象1

图 5-2　迪士尼动画片主角形象 2

五、素材优化

在动画制作过程中，可以在动画素材的图形选择上进一步进行优化。制作者需要仔细甄别所选择的图形的质量，并且根据实际的需要，选择质量高的图片将其作为动画制作的素材。在优化图形的过程中，制作者应该让图片文件尽量小，这样才更适于 Flash 动画的制作。

声音素材在动画制作中也扮演着重要角色。它能够增加动画的视听效果，为动画增添情感色彩和真实感。声音素材包括背景音乐、音效和角色对话等，这些元素共同构成了动画的完整故事和情感表达。因此，制作者需要做好声音的优化和配合工作。动画的制作者需要根据动画的主题、动画的内容选择合适的声音文件，提高动画的质量，增强动画的完整性和感染力。

六、预渲染和缓存

将一些复杂的动画效果预先渲染为视频或图像序列，并将其作为纹理或序列帧使用。这样可以减少实时计算的需求，提高动画的流畅性。

动画预渲染和缓存在动画制作中具有以下优点。

（1）提高渲染速度。预渲染会将动画的每一帧提前渲染好，并保存在缓存中。这样在播放动画时，不需要再进行实时渲染，可以大大加快动画的加载和播放速度。

（2）节省计算资源。预渲染后的动画可以直接使用缓存，在播放过程中无需重复

计算。这样可以显著降低计算资源消耗，特别对于复杂场景或大规模动画效果而言，更为明显。

（3）提高用户体验。由于预渲染和缓存的应用，动画播放时可以更加流畅和稳定，不会出现卡顿或延迟的情况，给用户带来良好的观赏体验。

（4）适用于网络传输。预渲染后的动画可以以较小的文件进行传输，适用于各种网络环境下的展示，包括低网速或移动网络环境。

（5）支持离线播放。通过预渲染和缓存，动画可以完全保存在本地，使得即使在暂时没有网络连接的情况下，用户仍然可以正常播放动画。

七、层次化动画

层次化动画是一种在动态设计中常用的技巧，它通过对不同元素或对象应用不同的动画效果，来营造出一种层次感和深度感，增强设计的视觉吸引力和交互性。

在层次化动画中，通常会根据元素的重要性或关联程度来设置不同的动画效果。比如，将主要内容或核心功能设置为主要的、突出的动画效果，使其更加醒目；而次要的元素可以采用轻微的动画效果或完全没有动画效果，以减少用户的注意力分散。如画一个指挥家指挥的动画，可以把不需要动的身子和需要动的胳膊分层进行绘画，只需要按照运动规律逐帧绘制胳膊，也会省很多力气，如图5-3所示。

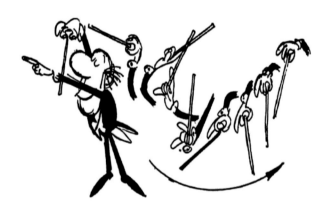

图5-3 指挥家动画绘制

将动画分成不同的层次，使得每个层次只需要更新和渲染部分元素，这可以减少整体的计算量，提高性能。

八、质量和性能平衡

在动画制作中,需要在动画质量和性能之间进行平衡。根据目标平台和预期性能要求,适当地调整动画的细节和复杂度,以达到最佳效果。

需要注意的是,优化动态设计是一个复杂的过程,影响因素有很多,优化方法也有不少,具体的优化方法会因为动画需求、平台限制和技术要求的不同而有所不同。因此,最佳的优化方法可能需要结合实际情况进行挑选,然后进行调整和改进。

第二节　动态设计的测试方法

一、观察与分析

观察动画的每一帧并分析其中的动态元素,注意角色的动作是否流畅、自然,并且符合其个性和特点。观察物体的运动是否合理、连贯,并且符合物理规律。评估场景的运动是否逼真、动态感强,并且能够传达所需的情感和氛围。

二、动作演绎

对于角色的动作,可以使用动作演绎的方法来测试其质量。在动漫中,动作是角色表达情感和展示个性的重要手段之一。通过精心设计的动作,角色能够更加生动地展现出其情绪变化。例如,当表达愤怒时,可以使用激烈的动作,像砸桌子、暴跳如雷等,来表达角色的愤怒情绪;而表达恐惧时,可以使用颤抖、眼神闪躲等动作,来表现其角色的害怕和不安。通过合理的动作设计和绘制,更能让观众共情角色情感。

另外,镜头变换也是动画中常用的一种技巧。动画归类于影视艺术,镜头语言不仅在影视拍摄中起着至关重要的作用,在动画制作中也同样重要。通过改变镜头的位置、角度和运动轨迹,能够更好地展示角色的动作和情感。例如,当进行激烈打斗时,可以快速地切换镜头角度,加快镜头运动速度,从而增强观众的紧张感和视觉冲击力。包括影视中常用的推、拉、摇、移,都可以在动画影片中体现,起到的是同样的效果。通过合理运用镜头运动,能够让观众更好地融入故事情节中。

在创作时可以制作一个简单的模型或是直接拍摄真人,通过模拟所需的动作来参考绘制并测试其流畅性和真实感。通过观察和分析演绎过程中的动态元素,确定哪些地方

需要改进或优化。

三、遵循动画法则

参考传统动画的法则，如挤压和拉伸、弧线运动、时间节点和空间幅度等，以评估动画中的动态设计。检查角色的动作是否具有适当的重量感和动态反应，物体是否具有适当的弹性和振荡效果，以及运动是否具有适当的延迟和动态流畅性等方面。同时优化动画过渡效果，动画过渡效果应平滑自然，避免突兀或卡顿的感觉。可以采用缓动函数来调整动画元素的速度曲线，使过渡更加流畅。另外，合理设置动画的时长和延迟时间，以达到最佳的视觉效果。如图 5-4 是两个小球因重量不同从而导致其运动路径不同的简单例子。

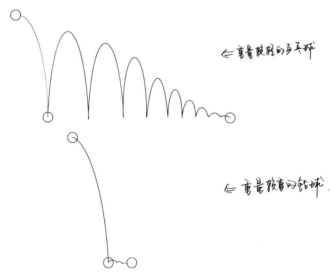

图 5-4　不同重量小球的不同绘制路径

四、用户反馈与用户交互

在应用方面，收集用户对动画的反馈和意见，特别关注他们对动态设计的感受。用户可以提供关于动画是否生动、吸引人以及动态元素是否令人满意的反馈。根据用户的反馈进行改进和调整。而在动画制作中可以适当尝试引入用户交互，为动画设计添加用户交互的功能，使用户能够主动参与其中。例如，通过点击、拖拽等操作来触发动画效果，增加用户的互动性和参与感。

五、原型测试

在动画制作的早期阶段，可以制作一些简化的动态原型或草图，用于测试和验证动态设计的概念和效果。这些原型可以是基于手绘的动态示意图、简化的动态模型或简单的动画演示。通过原型测试，可以及早发现和解决动态设计中的问题。

六、提供优雅降级方案

由于动画在不同设备和浏览器上的兼容性存在差异，应提供优雅降级方案。即在不支持动画效果的设备或浏览器上，能够有一种合理的替代展示方式，以确保用户仍然能够获取到相关的信息和功能。

七、专家评审

请有经验的动画专家或团队对动态设计进行评审和反馈。专家可以提供宝贵的建议和指导，帮助改进动态设计的质量和效果。

综合利用以上方法，可以较为全面地评估动画中的动态设计，综合考虑用户体验、性能和可访问性等因素，以达到最佳的效果和流畅的交互体验，并不断加以改进和优化，以实现预期的效果和视觉呈现。

第三节 动态设计的调整和改进

一、姿势和动作的流畅性

要确保角色的动作和姿势在画面中流畅自然，可以参考视频或现实生活中的动作来帮助细化角色的动作。关键帧是角色或物体运动中关键动作所处的那一帧，可以通过增加或减少关键帧来调整和改进动作的流畅性。制作流畅的动画动作的一个重要方面就是了解关键帧动画。关键帧是动画中的重要转折点，这些转折点能够决定动画的流程和节奏。在关键帧上，需要设定形象的姿态、位置、动作等关键属性，这些属性会形成动画中的流畅过渡。之后在关键帧之间视情况继续加帧，使之成为流畅的动画。而要实现这一目标，首先需要掌握一些动画的基础知识。对于不同的动画角色，人物需要懂得人的身体结构和动作，动物应该了解动物的行为和习惯。同时，需要学习灯光和材质的理论

知识，以便创造出有意义、逼真、令人印象深刻的角色和场景。如图 5-5、图 5-6 所示。

除此之外，在制作流畅的动画动作过程中，还需要注意细节。细节是关键所在，它能够增加动画的真实感和观赏性。可以通过观察人们微小的动作来捕捉更加真实的动作细节，例如在写字时手指的移动、头部在交流时的微小移动等。这些微小的细节能够让观众感受到角色更有生命力和自然流畅。

另一个制作流畅动画动作的技巧是使用插值技术。插值技术能够让关键帧之间的动画动作更加均匀流畅，以便更好地呈现出动画的自然流动性。插值技术的关键之处在于能够对动画的缓动进行控制，从而可以让动画动作更加自然平滑，而不会引起观众的注意力分散。

图 5-5　武打人物逐帧绘制图片

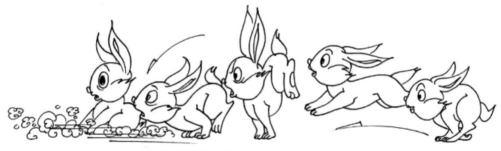

图 5-6　奔跑的小兔子关键帧

除了插值技术外，还可以使用流体技术和蒙皮技术，它们都有助于制作流畅的动画动作。流体技术可以用来模拟黏度和摩擦力等现象，以便更好地把握动画运动的特征。蒙皮技术可以更好地扭曲和变形为三维模型，让人物角色更加生动和自然。

二、时间和节奏

动画中的时间和节奏对于传达角色动态至关重要。适当的时间间隔和动作速度可以增强动画的真实感和戏剧性。时间是动画制作中最基本、最重要的组成部分之一，它可以用来刻画角色的行动、表情、反应等，同时也可以用来表现场景的环境、气氛、节奏等。在动画中，时间的使用非常灵活，场景的长度和速度可以通过时间控制而改变。

1.时间的分类

一般来说，时间可以分为三种类型。

（1）实时时间。实时时间指的是现实生活中的时间，也是我们常说的时钟时间。实时时间是无法控制的，它随着时钟的转动而一分一秒地流失。在动画中，实时时间一般用来表现角色运动的速度、动态。比如，一个小球从一边滚到另一边需要 1s 的时间，那么在动画中，整个过程也应该在 1s 内展示完。

（2）节奏时间。节奏时间指的是以画面切换为主要特点的时间。节奏时间控制着场景的动态变化，表现场景的时间长度和形态等。通过加快或减缓画面切换的速度，可以影响节奏的变化，创造出不同的氛围和感觉。比如，动画剧情中的一个搞笑镜头，通过快速的画面切换来创造出急促的节奏和紧张的氛围。

（3）感知时间。感知时间指的是观众的感知时间，也就是他们对场景的认知和接受能力。感知时间是由观众的注意力、视觉约束以及对画面信息的解析能力等因素决定的，它是动画中非常重要的因素之一。在动画制作中，我们需要根据观众的感知时间来控制节奏和画面的变化，让观众更容易地接受并理解画面信息。

2.时间的控制技巧

我们可以通过以下的时间控制技巧来创造出更加生动、令人印象深刻的动画场景。

（1）速度控制。通过调整动画中物体的速度，可以产生不同的效果。比如，快速移动的画面可以创造出紧张、快节奏的氛围，而慢速画面可以创造出轻松、悠闲的感觉。

（2）彩蛋设计。通过在场景中添加一些特殊的元素和影响，可以增加场景的节点、调节氛围。比如，在一个搞笑剧情中，我们可以添加一些有趣的图形元素或者特殊的音效，来升华场景中的幽默效果。

（3）画面切换。画面的切换可以改变动画中场景的速度和节奏，控制整个剧情的氛围和节奏变化。因此，画面切换的频率和速度也具有非常重要的意义。

（4）速率变换。通过调整画面的速率、延时等参数，可以改变场景中物体的速率、运动轨迹等，从而增加画面的节奏变化和视觉效果。动画的灵魂就是物体与角色的运动，

而控制运动的关键就是动作的节奏与重量感。动作的节奏就是速度的快慢，过快或者过慢都会让动作看起来不自然，而不同的角色也会有不同的节奏，因此动作的节奏会影响到角色的个性，也会影响到动作自然与否。

三、表情和姿态

动画中的角色表情和姿态可以帮助传达角色的情感和个性。细致地设计及调整角色的表情和姿态可以使其更加生动和有趣。可以适当地放大、夸张人物的表情和姿势，如果太多的动画效果接近现实会破坏动画的气氛和趣味性，使其显得静态而无聊。相反，为角色和物体添加一些夸张成分，使它们更具动感，这需要在动画制作中找到夸张的节奏和方法。这样动画才能有灵魂，更容易被大众接受，所创作的动画给人的想象力才会无限大。如图5-7所示，下面以《猫和老鼠》中杰瑞的各种表情为例。

动画中人物的情绪基本包括7个大项：喜、怒、忧、思、悲、恐、惊。这些行为在身体动作上表现得越强，就说明其情绪越强烈。在这方面有以下几点需要注意。

（1）表情的变化要考虑到角色的人设和性格设定。不同的角色应有不同的表情，这样才能更好地塑造人物的性格和特点。比如说一个开朗活泼的女孩，其表情应该充满光彩和热情，眼神中应该有充满活力的光芒；而一个内向腼腆的角色，则可能更多地采用闭口微笑的表情，显得更加安静和含蓄。

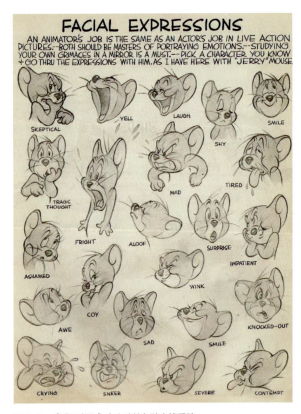

图5-7 《猫和老鼠》中杰瑞的各种表情手稿

（2）表情的细节处理非常重要。对于同一种表情，不同的处理会产生不同的效果。

例如，当一个角色惊讶时，眼睛的处理非常关键。如果只是画一个大眼睛，就很难真正表现出惊讶的情绪。正确的方式是在眼睛上采用细微的细节处理，如增加眨眼的次数、加深眼影等。这样的小细节可以提高表情的自然度和可信度，让观众更容易从表情中读懂角色所表达的情感，如图5-8所示。

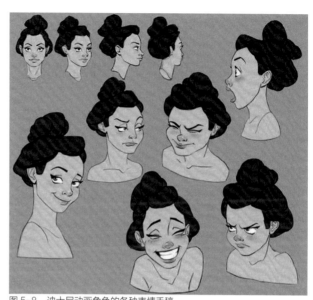

图5-8　迪士尼动画角色的各种表情手稿

（3）需要关注角色的身体语言。除了面部表情外，人物的身体语言也非常重要。人的面部表情、肢体语言以及声音等都是紧密相关的，配合得当才能发挥最大的效果。在角色和物体的动画中加入适当夸张的伸缩和形变，作品效果往往会更好。在绘制角色时，一定要考虑到面部表情与身体姿态的统一，保持协调和一致，形象才会更加完整和连贯。比如，当一个人失落、沮丧的时候，身体姿势可能变得低头垂肩，四肢和头部下垂，面部表情也会呈现出哀伤和悲痛的情绪状态。而在角色行走、奔跑或其他移动动作中，也可以通过增减关键帧或更改中间帧来调整动画效果，角色是兴高采烈地走还是垂头丧气地走就可以体现出来了。

（4）要注重细节的精细化处理。虽然仔细地绘制表情可以提高角色形象的丰满度，但是大量的细节处理也会影响动画的制作效率。其实，只需要在表情的主要特征上下点功夫即可。例如，当角色笑的时候，只需要特别处理嘴巴和眼睛的表现特征，而不需要在头发、鼻子等方面进行大量的细节处理。这样可以在保证人物表情完整性的同时，也减少了动画制作的难度和复杂度。

在动漫中，表情的绘制是呈现角色情感和性格的重要手段。要注意将角色和情感结合起来，以及注重细节的处理，才能够让角色的表情更加生动和自然。通过不断地改进，逐渐塑造出各具特色的人物形象，从而让观众能够更加深入地理解和认识他们，提升观者的观感。

四、造型优化

抛去技术问题，单就动画本身来看，可以从动画人物的形象上入手优化，这时我们需要先学习和掌握绘图的基础知识。包括学习对二维人物形象如何用简洁的绘画体现人物性格，如何在三维空间中绘制并理解形状和解剖学、重量和体积以及光和阴影。虽然我们也可以在动画风格上突破极限，但保持一致性非常重要。比如动画片中有不拘一格的角色形象和世界风格，那么一定要保持风格的统一，当然各种风格还是要建立在绘画基础之上的。如图 5-9 和图 5-10 分别是迪士尼的正派角色们和反派角色们，图 5-11 将两种角色放在一起对比更加鲜明。

图 5-9 迪士尼的正派角色们

图 5-10 迪士尼的反派角色们

图 5-11 形象对比鲜明的正反派角色

五、特效和粒子效果

动画作为一门与时俱进的艺术,随着科技的发展和数字特效技术的不断提高升级,动画的制作水平也不断提高。越来越多的动画制作者会在动画中加入一些特殊效果来美化场景或加强画面的效果和冲击力,使动画更具有表现力。通过使用合适的软件和技术,比如 Adobe After Effects、Maya 等软件,可以添加火焰、水流、爆炸、烟雾、光线、人物动作、自然环境等效果,加强动画的观赏性,如图 5-12 所示。

图 5-12 添加了特效的动画截图

但特效制作过程较烦琐,技术难度较高,在学习和添加时需注意是否符合剧情发展、是否符合整体风格、是否有喧宾夺主的问题。

六、反馈和迭代

进行动态设计调整和改进时,始终要留意观众的反馈。要观察观众的反应并接受反馈意见,然后进行适当的修改和改进。这种反馈和迭代的过程可以帮助我们提升动画的质量和动态效果。

总之,动画中的动态设计调整和改进需要考虑到姿势和动作的流畅性、时间和节奏的控制、弹性和重量感的表现、路径和轨迹的设计、表情和姿态的塑造,以及特效和粒子效果的运用。通过反馈和迭代的过程,不断优化动画的动态效果。

第六章
新媒体
动态设计案例分析

Case Studies of Dynamic Design in New Media

第一节 网页动态设计案例

本节将展示网页动态设计中的一些优秀案例。这些案例通过运用动画、3D效果、微交互等技术，增强了用户体验，提升了网页的吸引力，并与用户实现了更好的互动。根据网页特性，下面从菜单导航、页脚、鼠标悬停、加载方面具体分析几类网页动效设计。

一、菜单导航

菜单导航在整个网页中扮演着非常重要的角色，也是网页中用户最常用的交互区域。有很多网页在菜单导航设计中加入动态设计，有趣生动的导航交互可以改善用户体验，并且引起用户的浏览兴趣，也可以将复杂的信息构架更直观地展示在用户眼前，便于用户理解网站的层次结构。

1. 全屏滚动导航

滚动导航已经成为现代网页设计的主要趋势之一。它通常以单页设计的形式出现，用户可以通过滚动页面来浏览不同部分的内容，而不必点击导航链接。滚动式的导航为页面腾出更多的空间用于内容呈现，并且为动态设计在网页设计中提供了更多可能性。如图6-1所示，此网站是艺术创意工作室DOGSTUDIO的官网。网页将工作室的标志形象以三维动效的形式置于背景中，在用户下拉网页的同时背景动效也不断变化。在开始进入网页时，背景中的三维动效形象占据页面大部分画面并且能跟随用户鼠标浮动，在细节处满足用户交互体验。在滚动至网页特色项目部分时，背景中的三维动效形象会随

图6-1 来自dogstudio.co网站的导航页面

着鼠标滚动由近向远缩小，此动效既突出了前景文字信息又丰富了用户的感官体验，鼠标悬停到不同项目时，三维动效形象的颜色和氛围也会随之变化，这些绚丽的动效不仅能够加深用户印象，还能引导用户更好地浏览网页。

2. 固定导航

固定导航栏将菜单保持在屏幕的顶部或底部，使用户在滚动页面时仍然可以访问导航选项，这有助于提供一致的导航体验。但传统的固定导航在网页设计中仍有一些潜在的弊端，这些弊端可能会影响用户体验和网站的功能，如屏幕占用、视觉分散、对移动设备的不友好等问题。适当地加入动态设计可以为用户在浏览时提供更好的体验。

为了创造出令人印象深刻的用户体验，往往会在固定导航中添加平滑的动画过渡效果，例如淡入淡出、滑动、扩展或收缩，以增强菜单项的可见性。这些都可以通过 CSS 过渡或 JavaScript 动画来实现。如图 6-2 所示，这是来自 north2.net 网站的顶部导航，为了不占用屏幕和提高页面美观度，网页的导航栏设计为可扩展形式。当用户点击菜单符号时，导航栏开始动态扩展，扩展结束时导航底色由绿色变为白色，文字也呈动态滚动的形式出现。

图 6-2　网站 north2.net 的顶部导航

另外，为了辅助全屏滚动式页面，往往会在页面的固定位置添加滚动指示器或进度条，帮助用户了解当前视口位置，并预测内容的滚动方向。如图 6-3 所示，此网页主要

图 6-3　网站 livingwithocd.info 的进度条导航

采用单页滚动的浏览方式，同时在底部提供了一个类似进度条的固定导航进行辅助。并且网页设置了隐藏按钮，使用户可以自由选择打开还是隐藏固定导航，以节省空间并在需要时提供导航选项。这种进度条类型的导航帮助用户在获得更流畅体验感的同时也使用户更直观地了解网站结构，让用户更快地抵达自己关心的内容。

3. 内容可视导航

内容可视导航通过图像、图标、缩略图或其他可视元素来直观地表示网页上不同部分的内容或功能。与传统的文本链接相比，这些可视图标与动态设计结合使浏览过程更加有趣，也使得用户更容易理解如何导航到所需的信息。内容可视导航通常注重美学，以吸引用户的注意力。它可以通过各种视觉效果和动画来增强用户体验，但需确保内容可视导航与网页的整体设计和风格一致。元素的样式、颜色和图标应该与网站的品牌和主题相匹配。如图 6-4 所示，网站 clouarchitects.cn 中的动态导航让图片像唱片一样有序的分类和排列并且可以跟随鼠标转动，在鼠标悬停在图片上时，圈体中心会浮现图片的放大图，使浏览过程变得像逛唱片店一样有意思。

图 6-4　网站 clouarchitects.cn 的内容可视导航

如图 6-5 所示，hhha.online 是一个为女性创作者分享和探索网络作品的网站。网页的动态导航像活页一样自 A 至 Z 的字母顺序排列呈现，当鼠标悬停在某栏时，该栏内容会扩展部分文字信息，为用户提供预览，预览使浏览过程更加流畅，在鼠标点击某栏之后，该栏目内容将全部显示。由于这是一个针对女性用户设计的网站，因此网页设计更注重为女性服务，在色彩和形式的设计上更倾向于女性化，使浏览过程更像是在翻阅一本时尚杂志。

图 6-5　网站 hhha.online 的可视导航

二、页脚设计

页脚通常包含隐私政策、使用条款、网站地图、联系信息、版权声明、品牌识别等，还在维护品牌一致性、提供法律信息、增强可访问性等方面发挥关键作用。虽然页脚通常被认为是网页上相对静态的部分，但实际上可以与动态设计结合，以提供更吸引人的交互性体验。

1. 信息页脚

最常见的信息页脚页面通常是简洁并工整的，需要清晰地传递出必要信息。因此，动态设计的运用在以基础信息为主的页脚中主要体现在与文字的结合上，如文字浮动、色彩变化、强调符号等一些微动效。重要的是要确保这些动效不会过于分散用户的注意力和页面性能。如图 6-6 所示，这是来自 SiteInspire 网站的页脚，在页脚中没有过多夸张的动效，只是在文字与图形的转跳处做了颜色动效。

2. 品牌强调页脚

通过在页脚中包含品牌标志和颜色，网站可以在用户的每个页面上增强品牌识别度，这有助于建立品牌认知和一致性。相对于大型商务网站，个人网站通常会展示出独特和创新的页脚设计。如图 6-7 所示，这是来自 www.marianopascual.me 的一个设计师个人网站。

页脚信息多为设计师个人信息，于是在关于设计师的介绍中又再次强调了页脚信息。设计师将页面设计成了电脑页面风格，在点击"About"后，弹出的弹窗会显示页脚内容。

如图 6-8 所示，当鼠标悬停在"About me"中的卡通头像时便触发了设计师照片，这些动态交互突显出网页俏皮的风格，同时也刺激用户对设计师产生好奇心，独特的风格和恰到好处的动效能给用户留下更深的印象。

图 6-6　网站 SiteInspire 的页脚

图 6-7　网站 marianopascual.me 的进入页面

图 6-8　网站 marianopascual.me 的页脚设计

三、鼠标悬停

鼠标悬停是指当用户将鼠标指针在无操作行为时停留在网页上的某个元素（如链接、按钮、图像等）上时，会触发特定的反馈或效果。这种交互方式可以改善用户体验，辅助页面信息的表达或增强网页的互动性。制作网页中的悬停效果时，如改变颜色或形状，通常需要使用前端开发技术，包括 HTML、CSS 等，如果追求更高级的效果，可能需要使用 JavaScript 来处理。

1. 颜色或形状变化

按钮、链接或其他可点击元素的颜色变化是最常见的悬停效果。通常悬停后的效果会更明亮或更突出，来示意该区域可操作。如图 6-9 所示，在网页 filippobello.com 的导航部分，鼠标悬停在图片元素上时，元素由黑白变为彩色效果，内部图形也随着悬停变大，为用户的操作提供视觉指示。

图 6-9　网页 filippobello.com 导航的悬停动效

2. 与元素结合

除了提示可操作外，悬停还可以与品牌元素结合来传递更多信息。详细信息只有鼠标悬停时才会展开，这样不仅保持了页面清爽也增加了趣味性。如图 6-10 所示，drpepper.ca 是一个饮品零售网站。在该网站的产品介绍部分，伴随鼠标在三个不同产品区块上悬停，每个区块上会显示出对应产品的包装样式，便于用户对产品进行初步了解。这些产品会跟随鼠标移动，同时在跟随的基础上又做了悬停视差处理，使产品像悬浮在区块上一样，增加了网页的立体效果。

3. 制造悬停视差

网页中的悬停视差效果是一种视觉设计技巧，用于增强用户与网页互动的体验。它的工作原理是在用户滚动或悬停鼠标指针时，背景元素和前景元素以不同的速度移动，创建出立体感和深度感，从而使页面看起来更生动和吸引人，这可以让网页内容更加引人注目，提升用户的参与度和留存率。如图 6-11 所示，kentatoshikura.com 是一个作品集网站，在网页导航中将每个项目链接处做了悬停视差处理。在鼠标悬停时，背景中的黑色元素和

图 6-10 网站 drpepper.ca 的悬停元素展示

图 6-11 网站 kentatoshikura.com 的悬停视差效果

前背景会以不同速度跟随鼠标移动，在黑色底色和前景的毛玻璃透视效果的加持下，加深了页面的立体感与科技感。

四、加载

加载状态在用户体验中是一个重要的环节，尤其在页面切换或内容加载过程中，能够通过巧妙的动态设计增强品牌识别度和用户满意度。

1. 互动性加载

一些加载页面设计还可以包括用户互动，如点击或滑动，使用户更加参与其中。如图 6-12 所示，在 annalomax.com 网页中，加载过程就是等待图片全部显现，在这个过程中，图片区域会随机快速地碰撞移动，并且鼠标悬停在不同图片上会出现不同的背景颜色为用户提供及时反馈。整个过程充满动感和随机性，减轻了用户等待的焦虑和枯燥感。

2. 数字加载

数字加载是一种传统且直观的方式。通过创意和有趣的设计方法，如特殊字体设计、层次叠加效果或将数字转化为手势表达，从而提高用户体验。如图 6-13 所示，在 il-ho.com 网站的加载页面，将加载字体做了品牌风格化处理，并且让每个加载阶段出现在不同位置。

图 6-12　加载中的部分悬停颜色反馈

图 6-13　数字加载

第二节　APP 动态设计案例

一、视觉反馈

视觉反馈在用户界面中至关重要，它不仅可以提供与物理世界互动类似的感觉，还可以传达应用程序状态和暗示用户操作的关键信息。用户在应用程序中期望获得互动感觉，类似于在物理世界中与物品互动时的感觉，包括视觉、听觉和触觉反馈。例如，当用户点击按钮时，按钮的颜色变化、按钮发出的点击声音以及触摸屏幕时的震动反馈都可以模拟物理按钮的感觉。如图 6-14 所示，当用户点击选项按钮时，选项按钮就会向上浮动微扩张为红色，为用户提供视觉反馈。

图 6-14　Pinterest 应用案例

如图 6-15 所示，在此案例中，在点击添加按键后，所选项会在屏幕中延续按压的物理状态使所选项文字与图像同步缩小后回弹到正常状态，整个过程像是被真实按压一样。随后添加按钮反向扩张被蓝色填充，符号也从加号变为对勾，整个动效告诉用户已关注成功。

图 6-15　Vimeo 应用案例

二、按钮点击反馈

按钮、链接、图标和其他交互元素是与用户直接互动的关键部分。在用户点击或触摸时提供反馈，如颜色变化、形状变化、图标改变、微动效等。这些反馈不仅提醒用户它的可点击性，伴随着内容改变而变化的图标也提醒着用户它功能的改变。如图 6-16 所示，界面底部的菱形图标在点击后滚动变为方形，内部符号也由双向箭头变为叉号，表示按钮的功能已经发生改变。

图 6-16　Binance 应用案例

三、菜单展开和折叠

菜单可以在 APP 的初始状态下保持界面的简洁和清爽。用户不必一开始就看到所有导航选项，这有助于降低界面的复杂性。对于结构逻辑复杂的 APP，利用动效简化层级或支持多层次导航使应用层级得到更清晰地展现。

如图 6-17 所示，可以在屏幕顶部看到一级导航和二级导航。为了节省空间，在一级与二级导航中做了横向滚动处理去容纳更多内容，并且减少了页面转跳的逻辑。

图 6-17　Bloom & Wild 应用案例

四、元素视觉引导

动效可以通过对元素视觉变化和交互的方式来暗示应用中元素层级关系。在应用中每个元素都有各自的定位和作用，动效更直观地展示了元素本身或与其他元素之间的关系。例如，使用动效来实现元素之间的层级切换，当用户点击或触摸某个元素时，该元素可以在视觉上升到前景，其他元素则略微退后，以突出显示用户当前的选择。如图6-18所示，Playhouse应用就是一个很好的例子。当用户滑动底部选项时，屏幕底部选项将中心位置自动捕捉并放大，在视觉上中心选项被升为前景，颜色上使用绿色填充并做了发散的动效用来吸引用户点击。

图6-18　Playhouse应用案例

动效不仅能通过对元素自身大小、形状、色彩等视觉要素改变来暗示用户操作，还能交代元素与元素之间的关系，此类动效都具有方向性。如图6-19所示，在Pinterest应用案例中，当用户点击所选卡片时，卡片内容将由此卡片发散至全屏，此动效的运动方向性交代了这两个是同一个元素，变化的只有尺寸。

图6-19　Pinterest应用案例

五、系统状态

应用的系统状态通过动效呈现有助于用户了解设备和应用的当前情况，能够为用户提供更好的体验感和掌控感。如图 6-20 所示，在用户使用 IFTTT 应用发送邮件时，滑轨中的蓝色小球立即向右滑动直至渐消，滑轨中的进度条开始降低透明度显示传送进度。在传送完毕时，滑轨被红色填满并且伴随着一个对勾动效来向用户直观传递发送完成的信息。

图 6-20　IFTTT 应用案例

六、有趣的动效

有趣而独特的动效可以成为设计师吸引用户和建立品牌识别度的有力工具。它可以成为品牌的标识，也可以增加用户的参与度，使他们更频繁地互动和探索应用，甚至分享，从而提高用户的留存率。但前提是，动效不会使应用变得复杂，分散用户注意力或导致界面不必要的延迟。如图 6-21 所示，当用户达成成就时，就会弹出金牌的立体旋转动效，同时在背景中加入了撒花动效。成功的动效不仅能满足用户达成目标的成就感，而且还能激发用户的分享欲，有助于应用的推广。

图 6-21　Any Distance 应用案例

第三节 品牌形象动态设计案例

品牌形象的动态化设计,主要通过标志设计的动态化、海报设计的动态化和各种表现形式动态化来加以实现。虽然品牌形象动态化设计的发展时间并不长,但是如今很多品牌采用动态化设计已经赢得了大众的瞩目,取得了良好的效果。

一、标志设计的动态化

标志设计是品牌传播和营销推广的重要载体之一,相比于静态标志设计,动态标志设计更具有创新性和个性化。依托快速发展的多媒体技术,动态标志也能更好地传播品牌内涵,与消费者建立情感连接,实现品牌价值最大化。以下提供一些优秀设计案例进行分析。

1. 小米动态标志设计

在2021年的小米春季发布会上,小米公司公布了未来十年品牌新标志。小米新标志在原标志的基础上将正方形轮廓替换成"超椭圆"轮廓,在视觉上更加营造出灵动、友好、时尚的氛围。外轮廓看似简单的改动,其实是品牌内在气质的提升。设计师原研哉认为"科技越是进化,就越接近生命的形态",于是提出了"Alive"的设计理念及"生命感",同时也迎合了小米公司要用科技创造美好生活的使命。原研哉认为"在环境之间不断运动,始终保持一种平衡状态和个性,这也就是生命本身的样子"。为了更好地体现"Alive"的设计理念,原研哉在新标志中特别融入了动态设计,用来体现生命在环境中持续运动并保持平衡与独特性。这个标志包含了生命本身的形态,将宇宙律动、人类生命影像和植物生长变化的三种生命元素融合在一起,且与环境的变化相互适应。其动态标志即使停止在最终位置上也保持着一种浮动平衡的状态,如图6-22所示。在品牌APP中,动态标志位于启动页的中心位置,以动效的方式沿着曲线由下至上逐渐显

图6-22 小米网页中的动态标志

现，如图 6-23 所示，短短 2s 的动效体现了冉冉升起的太阳、破土而出的嫩芽和孩子脸上泛起的微笑，向上的曲线动效表达出一种生命的动感，更直接有效地传递出品牌信息与"Alive"的设计理念。

图 6-23　小米 APP 启动页标志动效

2. 2000 年汉诺威世界博览会标志设计

2000 年由德国奎恩工作室（Studio Qwer）设计的汉诺威世界博览会标志无疑契合了主办方以"人—自然—技术：展示一个全新的世界"为主题的概念定位。作为 21 世纪的第一届世界博览会，主办方首次尝试设计动态标志，开启了静态化标志向动态化发展的起点。主办方要求标志需与"EXPO2000 HARMOVER"的字样相结合而且可以通过动态的方式呈现，并且可以向大众传递出人、自然与技术之间和谐共存和人类对未来美好憧憬的理念，最终主办方选择了奎恩工作室的有机形态的标志设计。此标志没有固定的形态，以字母 X 形态进行舒展变换，图案由不规则的阵列点构成。此标志也没有固定的结构，它可以根据不同的应用需要来改变色彩和外形，随着伴奏进行有节奏感的形态变化。在色彩的运用上，标志采用了高纯度的颜色，背景与标志的颜色互为补色，并且标志的外形与颜色可以根据不同的需求形成多达 456 种变化样式，给人一种变幻莫测、充满活力的视觉效果（图 6-24）。这种感觉如同主设计师麦克·盖斯（Michael Gds）所描述的那样："它包含了促使其保持运动和活力的元素，一种永恒的能量。这也是 21 世纪发展对人类的要求：保持运动、思维灵活、勇于创新，运用智慧推动世界向前发展。"

此标志还被称为"会呼吸的标志",这与标志形态变化和音效的良好配合有关。在30s的电子音效中标志会配合音效发生变化,构成图案的点单元也会随着音效律动,在电子合成人声的"EXPO""2000"的发音节点处会运用更夸张的动态变化去表现视觉和听觉张力,仿佛赋予标志生命。

图6-24　2000年汉诺威世界博览会标志部分样式展示

二、海报设计的动态化

随着传播媒介不断增多、多媒体技术快速发展,海报设计也从静态向动态快速发展。相比于静态海报,动态海报能更有效、更丰富、更有冲击感地传递信息。海报主要由文字与图形符号构成,基本表现形式主要有文字动态化、图形动态化与文字和图形同时动态化三种。下面将从这三种表现形式出发,分别对具体案例进行分析。

1.文字动态化

文字类的动效海报更强调信息的传达和视觉效果的创新。文字动效海报主要是通过对文字的变形和动态变化来吸引观众的注意力。

案例1：《广州国际汉字创意大会》海报（Ten Buttons 工作室）

2019年的广州国际汉字创意大会以"后信息时代"为主题，探讨汉字在智能与数字化时代中新的机遇和可能性。海报利用动态形式打破了汉字传统的编排样式，将文字信息分解为五个单一元素，使用文字叠压的方式做成动态循环动画，将"后信息时代"主题信息通过从右上到左下层层递进的方式，使文字动起来，并且通过两种底色进行信息区分，一个字一个字地传递出主题信息，使画面更具吸引力，达到突出主题的效果（图6-25）。

图 6-25　《广州国际汉字创意大会》海报部分动效截图

案例2：《在半个迷宫中》展览海报（非白工作室）

文字以极紧的字间距与被压缩的行距撑满页面，在确保信息有效触达的前提下，挑战着观众的视觉极限，但这种非常规的文本编排方式又确实非常巧妙地突出了"迷宫"的主题（图6-26）。

图 6-26　《在半个迷宫中》海报部分动效截图

2. 图形动态化

图形动态化海报是一种以图形元素为主要内容，通过动态效果和动画技术来增强视觉吸引力、提升传达效果的海报设计形式。

案例1：博洛尼亚市政剧院系列动态海报

动态效果不仅使海报画面更有活力，还赋予了时间的维度，让原本静态的图像可以展示更多的光影变化。通过这种叙事性动效，观众能够在瞬间捕捉到故事中的不同切片，引发他们的好奇心。针对博洛尼亚市政剧院的"剧院季"剧目，系列动态海报通过动态元素将故事内核、角色和剧情呈现出来，成功地在有限的空间内激发观众的兴趣。这些动态效果有助于凝练戏剧的冲突和张力，吸引观众渴望深入了解剧情。这种方法可以激发观众的好奇心，引导他们去了解更多关于剧目的细节故事，从而提高了剧院季的宣传效果（图6-27）。

图6-27　系列动态海报中灰姑娘剧目海报截图

案例2：《鸢飞鱼跃：黄三才水印版画艺术回顾展》海报

海报选择了艺术家黄三才的水印版画作为画面中主要动态元素，将版画作为背景元素，使用动态叠加的方式展现了水印版画的制作过程。相比静态海报，动态海报更直观地展现了水印版画的魅力，使受众产生更强烈的兴趣（图6-28）。

3. 文字与图形同时动态化

文字和图形都处于运动状态的海报并不常见。将文字和图片同时设置为动态状态可能带来一些意想不到的效果，有时这些效果可能是创意和有趣的，但处理不当必然会产生混乱、繁杂的视觉效果。

图 6-28 《鸢飞鱼跃：黄三才水印版画艺术回顾展》海报动态叠加

案例：艾米莉·洛佩斯系列海报

图 6-29 是由美国插画师艾米莉·洛佩斯创作的具有波普风格的海报作品之一。设计师喜爱使用绚丽并强烈的色彩和夸张怪诞的图案元素，使画面具有强烈的个人风格。海报中的文字信息不多，设计师选择使用环形循环旋转的方式，使文字环绕在嘴元素的外围，并使文字与图案的运动规律相协调，让整体画面乱中有序。设计师巧妙地将嘴唇元素设计为静止状态，使画面不显得杂乱。

图 6-29 艾米莉·洛佩斯设计的系列动态海报

三、表现形式的动态化

品牌形象的动态设计可以通过多种动态效果和交互元素来传达品牌的特点、故事和价值观。这种创意和创新的设计方法有助于提升品牌的可视化吸引力，引起受众的兴趣，并在视觉上突出品牌的独特性。

1. 交互式元素

交互性可以创造独特的用户体验，更容易留在受众的记忆中。人们更有可能记住通过互动方式获得的信息。在品牌网站或应用中加入动态交互元素，引导用户逐步探索品

牌的故事和文化。一些动态海报的设计中也加入了交互性的体验，吸引受众参与并加深印象。例如 saaa.am 网站是一个设计师网站。设计师将几何、色彩与线条玩出了花样，利用 SVG 滑块互动、可拖动元素和隐藏设计增强页面的交互性。通过拖动图 6-30 中圆形按键，使页面风格发生改变，让用户在拖动过程中可以感受不同风格带来的交互体验，如图 6-31 所示。

图 6-30　saaa.am 网站网页风格变换圆形按键

图 6-31　saaa.am 网站部分页面风格展示

2. 品牌故事动画

通过动画来讲述品牌的故事、历程和价值观，可以吸引用户了解品牌的背后故事。

案例：Ziply Fiber 电信公司广告

Ziply Fiber 是一家电信公司，公司的品牌理念是更快速、更友好、更环保、更有活力，同时追求稳定性、可靠性和清晰画面。Hornet 工作室为该公司制作了动画短片，将真人表演与插画风格的二维动画结合（图 6-32），利用鲜明的色彩和动感的画面，打造出一个梦幻的世界。这种二维与三维混合的动画创造出引人入胜的视觉效果，使观众沉浸在

虚拟与现实的融合中。Hornet 工作室选择以绿色为主色，旨在体现出友好、环保的品牌理念。画面的风格大胆、有趣、充满活力，并且动画选择用绿和灰两种颜色去营造流畅与卡顿两种不同的网络状态，生动地体现了 Ziply Fiber 电信公司网络质量的可靠性。

图 6-32　Ziply Fiber 电信公司广告部分画面

3. 利益相关者地图

案例：Postevand 饮用水网站

　　Postevand 是一个销售饮用水的网站，其官网选择了全屏滚动的方式（图 6-33），这种下滑的呈现方式在网页设计中很常见，滑动页面的交互方式允许品牌逐步展示其故事，从而吸引用户的兴趣和好奇心。该网站在下滑浏览过程中加入三维动画使浏览体验更加流畅惊艳。下滑过程中首先触发了包装盒的展开动画（图 6-34），展开动画展示了品牌的包装设计特点并且带出品牌使用可持续材料的环保理念。随着鼠标持续滚动，展开动画又承接了水倒出的动画（图 6-35），标注出饮用水源头，最后以一瓶水作为媒介过渡，利用动画流畅地展示了装箱打包的过程（图 6-36）。

图 6-33　全屏滚动页面

图 6-34　包装盒展开动画

图 6-35　倒水动画

图 6-36　打包装箱动画

四、未来趋势与挑战

品牌形象的动态设计虽然取得了显著成果,但在未来的发展中仍面临一些趋势和挑战。理解这些趋势和挑战对于设计师和品牌经理来说至关重要,以便在竞争激烈的市场中保持创新和吸引力。

1. 增强现实(AR)和虚拟现实(VR)技术的融合

随着 AR 和 VR 技术的发展,品牌形象的动态设计有望与这些技术进一步融合。通过 AR 和 VR,品牌可以创建更沉浸式的体验,让用户与品牌进行互动,体验虚拟产品或服务。未来的动态设计可能不仅仅是视觉上的变化,还会涉及触觉、听觉等多维度的感官体验。品牌可以利用这些技术设计虚拟试穿、互动展示等功能,以提升用户体验并增加品牌的沉浸感。

2. 人工智能(AI)的应用

AI 技术正在不断进步,将其应用于动态设计中,可以实现更智能化的交互体验。例如,通过 AI 分析用户的行为和偏好,动态标志和海报可以实时调整内容和风格,以更精准地传达品牌信息和提高用户满意度。此外,AI 还可以帮助设计师自动生成创意和设计元素,加速创作过程并提高设计效率。

3. 个性化和定制化趋势

个性化和定制化已成为用户体验的重要趋势。品牌形象的动态设计将更加注重个性化的呈现,通过动态效果根据用户的实时数据和行为调整设计。例如,网站或应用中的动态海报和标志可以根据用户的地理位置、历史浏览记录或购买行为进行定制,从而提供更相关和有吸引力的内容。这种个性化的设计不仅提升了用户的参与感,还增强了品牌的亲和力和忠诚度。

4. 性能和加载速度的挑战

随着动态设计的复杂性增加,性能和加载速度成为一个重要挑战。复杂的动画和动态效果可能导致页面加载时间延长,影响用户体验。设计师需要在动态效果的丰富性和页面性能之间找到平衡,采用优化技术和策略,如懒加载、内容分层加载等,确保用户在享受动态效果的同时,页面仍然保持快速响应和流畅体验。

5. 跨平台一致性

在不同平台和设备上实现一致的动态设计效果也是一个挑战。由于设备屏幕大小、分辨率和性能差异,动态设计需要在各种平台上进行适配。设计师需要考虑不同设备的特点,确保动态标志和海报在手机、平板、桌面等平台上都能呈现一致的效果的一致性。

第七章
新媒体
动态设计进阶技巧

Advanced Techniques for Dynamic Design in New Media

第一节 利用 SVG 实现动态效果

一、SVG 入门

1. 什么是 SVG

SVG，全名 Scalable Vector Graphics，即可缩放矢量图形，是一种基于 XML 的图片格式，主要用于表示二维矢量图形。由于其矢量特性，SVG 图片可以任意缩放而不会损失清晰度，非常适合在网页中使用。

2. 为何要使用 SVG

相较于像素图像（如 JPEG，PNG 等），SVG 图像具有以下优点。

（1）可缩放。SVG 图像可以任意缩放而不失真，保证了图像的清晰度。

（2）体积小。SVG 图像通常比同等清晰度的像素图像体积小，有利于提高网页的加载速度。

（3）可操作。SVG 图像可以通过 CSS 和 JavaScript 来控制，非常适合制作动态图像和交互式应用。

3. 如何在 HTML 中插入 SVG 元素

在 HTML 中插入 SVG 元素非常简单，只需要使用 <svg> 标签即可。例如，插入一个宽高为 200 像素的 SVG 元素：

```HTML
1.  <svg width="200" height="200"></svg>
2.
```

当我们正确保存后，并打开 HTML 后我们将见到如图 7-1 所示的红色正方形。

图 7-1　插入 SVG 图标

二、掌握 SVG 基础

1. SVG 坐标系统介绍

SVG 的坐标系统以左上角为原点，向右为 *X* 轴正方向，向下为 *Y* 轴正方向。所有的图形都是基于这个坐标系统进行绘制的。

2. SVG 绘制基本形状

SVG 提供了一系列的图形元素，可以用来绘制基本形状。例如，在坐标（50，50）的位置绘制一个矩形。输入：

```
HTML
1.  <svg width="200" height="200">
2.      <rect x="50" y="50" width="100" height="100" fill="red"></rect>
3.  </svg>
4.
```

图 7-2　SVG 矩形

得到的 SVG 矩形如图 7-2 所示。

3. SVG 的路径和复杂图形

SVG 的 path 元素可以创建任意复杂的形状。path 元素使用一系列的命令来描述一个路径，这些命令可以是直线（如 L 或 H）、曲线（如 C 或 S）、弧线（如 A）。

以下是一个使用 path 元素来创建一个心形的示例：

```
HTML
1.  <svg width="200" height="200" viewBox="0 0 32 32">
2.      <path d="M16,29 C12,26 2,19 2,10 C2,5 6,2 10,2 C13,2 15,4 16,7 C17,4 19,2 22,2 C26,2 30,5 30,10 C30,19 20,26 16,29" fill="red"/>
3.  </svg>
4.
```

图 7-3　SVG 心形

这个路径开始于点 (32,32)，然后绘制了两个从当前位置开始的二次贝塞尔曲线，这两条曲线共同形成了一个心形，如图 7-3 所示。

三、SVG 颜色和样式

1. SVG 的颜色系统

SVG 的颜色系统和 CSS 的颜色系统相同，都支持颜色名（如 "red"）、RGB 值（如 "#FF0000"）、RGBA 值（如 "rgba(255,0,0,0.5)"）等多种表示方式。

2. 如何使用 SVG 的样式和颜色

SVG 元素的样式和颜色可以通过 CSS 来设置，也可以通过属性来直接设置。例如，设置一个圆形的颜色和边框：

图 7-4　SVG 圆形颜色边框

```HTML
1.  <svg width="200" height="200">
2.    <circle cx="100" cy="100" r="50" fill="red" stroke="black" stroke-width="3"></circle>
3.  </svg>
4.
```

得到的 SVG 图形颜色边框如图 7-4 所示。

四、SVG 变换和动画

1. SVG 的坐标系统和变换

在 SVG 中，可以通过改变元素的 x 和 y 属性来改变它的位置。也可以使用 transform 属性来移动（translate）、旋转（rotate）或缩放（scale）SVG 元素。

以下是一个使用 transform 属性来移动和旋转一个矩形的示例：

图 7-5　SVG 移动旋转

```HTML
1.  <svg width="200" height="200">
2.    <rect x="50" y="50" width="50" height="50" fill="red" transform="translate(50,50) rotate(45)" />
3.  </svg>
4.
```

这个示例中的矩形会先向右和向下移动 50 个单位，再旋转 45°，最终如图 7-5 所示。

2. SVG 的样式和动画

可以使用 CSS 来更改 SVG 元素的样式，就像 HTML 元素一样。也可以使用 <animate> 元素或 CSS 动画来给 SVG 元素添加动画。

以下是一个使用 <animate> 元素来改变一个矩形颜色的示例：

```HTML
1.  <svg width="200" height="200">
2.    <rect x="50" y="50" width="100" height="100">
3.      <animate attributeName="fill" from="red" to="blue" dur="2s" repeatCount="indefinite" />
4.    </rect>
5.  </svg>
6.
```

图 7-6　SVG 变色矩形

这个示例中的矩形会在 2s 内从红色变为蓝色，然后无限次重复这个过程（图 7-6）。

3. SVG 的交互

可以使用 JavaScript 来为 SVG 元素添加交互功能，如点击事件或鼠标悬停事件。这种能力使得 SVG 不仅仅是静态的图形展示，还能成为用户交云中活跃的参与者。以下是一个在点击一个矩形时改变其颜色的示例：

```html
HTML
1.  <svg width="200" height="200">
2.    <rect id="myRect" x="50" y="50" width="100" height="100" fill="red" />
3.  </svg>
4.
5.  <script>
6.    var rect = document.getElementById('myRect');
7.    rect.addEventListener('click', function() {
8.      rect.setAttribute('fill', 'blue');
9.    });
10. </script>
11.
```

这个示例中的矩形会在被点击时变为蓝色。

4. SVG 的优化和实践

在实践中，优化 SVG 可以显著提高性能和用户体验。一种常见的优化方法是使用 <symbol> 和 <use> 元素来重复使用 SVG 元素，从而减少文件的大小。

以下是一个使用 <symbol> 和 <use> 元素来创建多个相同图形的示例：

```html
HTML
1.  <svg width="500" height="200">
2.    <symbol id="myCircle">
3.      <circle cx="50" cy="50" r="40" stroke="black" stroke-width="3" fill="red" />
4.    </symbol>
5.    <use xlink:href="#myCircle" x="0" y="0" />
6.    <use xlink:href="#myCircle" x="100" y="0" />
7.    <use xlink:href="#myCircle" x="200" y="0" />
8.  </svg>
9.
```

图 7-7　SVG 多图形

这个示例中的三个圆形是使用同一个 <symbol> 元素创建的，如图 7-7 所示。这样，即使我们的 SVG 图像中有很多相同的元素，我们也只需要在文件中描述一次这个元素，从而减小了文件的大小。

五、SVG 天气图标项目实战

此项目中我们将制作一个部分动态的天气图标,包含一个太阳和一些移动的云。具体步骤如下。

步骤一:创建太阳。

```html
1. <svg id="weatherIcon" width="500" height="500">
2.   <circle cx="100" cy="100" r="50" fill="yellow" />
3. </svg>
4.
```

这个步骤将创建一个黄色的圆形作为太阳。它的中心位于(100,100),半径为50。

步骤二:创建云。

接下来将创建一些云。可以用一些白色的椭圆来模拟云的形状:

```html
1. <svg id="cloud" width="500" height="500">
2.   <circle cx="100" cy="100" r="50" fill="yellow" />
3.   <ellipse cx="300" cy="100" rx="70" ry="50" fill="white" />
4.   <ellipse cx="350" cy="80" rx="70" ry="50" fill="white" />
5.   <ellipse cx="320" cy="120" rx="70" ry="50" fill="white" />
6. </svg>
7.
```

步骤三:添加动画。

最后,给云添加一个天蓝色背景和一个简单的左右移动的动画:

```html
1.  <svg id="weatherIcon" width="500" height="500">
2.    <rect width="500" height="500" fill="skyblue" />
3.    <circle cx="100" cy="100" r="50" fill="yellow" />
4.    <g id="cloud" transform="translate(0,0)">
5.      <ellipse cx="300" cy="100" rx="70" ry="50" fill="white" />
6.      <ellipse cx="350" cy="80" rx="70" ry="50" fill="white" />
7.      <ellipse cx="320" cy="120" rx="70" ry="50" fill="white" />
8.      <animateTransform attributeName="transform"
9.              type="translate"
10.             values="-500 0; 150 0; -500 0"
11.             keyTimes="0; 0.5; 1"
12.             dur="6s"
13.             repeatCount="indefinite" />
14.   </g>
15. </svg>
16.
```

在这里，我们将所有的云放入一个 <g> 元素中，然后对这个元素应用一个左右移动的动画。我们使用了 SVG 的 <animateMotion> 元素来定义动画，<mpath> 元素来定义动画路径。动画的路径是一个简单的来回水平移动。

以上就是一个完整的 SVG 天气图标项目，效果如图 7-8 所示。

图 7-8　SVG 天气图标

第二节　利用 Canvas 实现动态效果

一、Canvas 入门

1. 什么是 Canvas

Canvas 是 HTML5 的一个元素，它为网页提供了一个 2D 绘图环境，使开发者能在网页上绘制图形，包括线条、形状、图像或文字等。与 SVG 不同，Canvas 提供的是位图图形，类似于 Photoshop 之类的绘图软件。

2. 为何要使用 Canvas

Canvas 提供的绘图环境十分灵活，能实现各种动画、游戏、数据可视化等效果。它能动态生成图形，有利于制作具有高交互性的复杂动画。

3. 如何在 HTML 中插入 Canvas 元素

在 HTML 中，可以通过 <canvas> 标签来创建一个画布区域。然后，可以通过 JavaScript 来绘制图形。例如，以下是一个简单的 Canvas 元素，并且在其 HTML 中绘制一个矩形：

```HTML
1.  <canvas id="myCanvas" width="500" height="500"></canvas>
2.  <script>
3.  var canvas = document.getElementById('myCanvas');
4.  var ctx = canvas.getContext('2d');
5.  ctx.fillStyle = 'red';
6.  ctx.fillRect(50, 50, 100, 100);
7.  </script>
8.
```

在这个例子中，首先通过 document.getElementById 获取了 <canvas> 元素，然后通

过 getContext('2d') 获取了一个 2D 绘图上下文。接下来，设置了填充颜色为红色，然后使用 fillRect 方法绘制了一个矩形。

二、掌握 Canvas 基础

1. Canvas 坐标系统介绍

Canvas 的坐标系统以左上角为原点 (0,0)，向右为 X 轴正向，向下为 Y 轴正向。

2. Canvas 绘制基本形状

Canvas 提供了很多方法来绘制图形，包括 fillRect（填充矩形）、strokeRect（描边矩形）、arc（绘制圆或者圆弧）等。也可以设置颜色和样式，例如 fillStyle（设置填充颜色）等。

以下是一个使用 arc 方法创建一个笑脸图形的例子：

```html
1.  <canvas id="myCanvas" width="500" height="500"></canvas>
2.  <script>
3.  var canvas = document.getElementById('myCanvas');
4.  var ctx = canvas.getContext('2d');
5.  // 绘制脸部
6.  ctx.beginPath();
7.  ctx.arc(250, 250, 100, 0, Math.PI * 2, true);
8.  ctx.fillStyle = 'yellow';
9.  ctx.fill();
10. // 绘制左眼
11. ctx.beginPath();
12. ctx.arc(210, 230, 20, 0, Math.PI * 2, true);
13. ctx.fillStyle = 'black';
14. ctx.fill();
15. // 绘制右眼
16. ctx.beginPath();
17. ctx.arc(290, 230, 20, 0, Math.PI * 2, true);
18. ctx.fillStyle = 'black';
19. ctx.fill();
20. // 绘制嘴巴
21. ctx.beginPath();
22. ctx.arc(250, 280, 50, 0, Math.PI, false);
23. ctx.strokeStyle = 'black';
24. ctx.stroke();
25. </script>
26.
```

这个例子中，使用了 arc 方法来绘制了一个大圆作为脸部，两个小圆作为眼，然后

用半圆作为嘴。最后使用了 fillStyle 来设置填充颜色，用 strokeStyle 来设置描边颜色（图 7-9）。

3. Canvas 绘制复杂图形

在 Canvas 中，路径是由一系列点以及连接这些点的线或者曲线组成的。可以使用 beginPath 来开始一个路径，然后用 moveTo、lineTo 等方法来定义路径。最后用 fill 或者 stroke 方法绘制这个路径。

图 7-9 笑脸

以下是一个使用路径来创建一个星形的例子：

```html
1.  <canvas id="myCanvas" width="500" height="500"></canvas>
2.  <script>
3.    var canvas = document.getElementById('myCanvas');
4.    var ctx = canvas.getContext('2d');
5.    ctx.beginPath();
6.    ctx.moveTo(250, 150);
7.    ctx.lineTo(280, 250);
8.    ctx.lineTo(380, 250);
9.    ctx.lineTo(300, 300);
10.   ctx.lineTo(320, 400);
11.   ctx.lineTo(250, 350);
12.   ctx.lineTo(180, 400);
13.   ctx.lineTo(200, 300);
14.   ctx.lineTo(120, 250);
15.   ctx.lineTo(220, 250);
16.   ctx.closePath();
17.   ctx.fillStyle = 'gold';
18.   ctx.fill();
19. </script>
20.
```

这个例子中，使用了 beginPath、moveTo、lineTo 和 closePath 方法定义了一个星形的路径，然后用 fill 方法来填充这个路径（图 7-10）。

4. Canvas 文本和图像

在 Canvas 中，可以使用 fillText 或者 strokeText 方法来绘制文本。你也可以使用 font 属性来设置字体、字号和样式，使用 textAlign 和 textBaseline 来设

图 7-10 星星

置文本的对齐方式。

以下是一个在 Canvas 中绘制文本的例子（图 7-11）。

```HTML
1.  <canvas id="myCanvas" width="500" height="500"></canvas>
2.
3.  <script>
4.  var canvas = document.getElementById('myCanvas');
5.  var ctx = canvas.getContext('2d');
6.
7.  ctx.font = 'bold 30px Arial';
8.  ctx.textAlign = 'center';
9.  ctx.textBaseline = 'middle';
10. ctx.fillText('Hello, Canvas!', 250, 250);
11. </script>
12.
```

图 7-11　文本

此外，也可以使用 drawImage 方法来在 Canvas 中绘制图像。以下是一个在 Canvas 中绘制图像的例子。在这个例子中，首先创建了一个新的 Image 对象，但要注意的是，image.jpg 文件此时必须在主文件根目录内，然后设置它的 onload 事件，在图像加载完成后绘制这个图像，如图 7-12 所示。

```HTML
1.  <canvas id="myCanvas" width="500" height="500"></canvas>
2.
3.  <script>
4.  var canvas = document.getElementById('myCanvas');
5.  var ctx = canvas.getContext('2d');
6.  var img = new Image();
7.
8.  img.onload = function() {
9.      ctx.drawImage(img, 50, 50);
10. };
11.
12. img.src = 'image.jpg';
13. </script>
14.
```

图 7-12　图像

三、Canvas 颜色和样式

1. Canvas 的颜色系统

Canvas 的颜色系统与 CSS 的颜色系统类似，可以使用 16 进制、RGB、RGBA、HSL、HSLA 等形式表示颜色。

2. 如何使用 Canvas 的样式和颜色

可以使用 fillStyle 和 strokeStyle 属性设置图形的填充颜色和线条颜色。例如 context.fillStyle = "red"，context.strokeStyle = "#00ff00"。

四、Canvas 图形变换

1. 了解 Canvas 的变换（位移、旋转、缩放）

Canvas 提供了 translate(x, y)、rotate(angle) 和 scale(x, y) 方法，用于实现位移、旋转和缩放变换。

2. Canvas 动画

在 Canvas 中，可以使用 requestAnimationFrame 方法来创建动画。requestAnimationFrame 会在浏览器下一次重绘之前调用指定的回调函数，这样可以在每一帧中更新动画的状态。

以下是一个创建弹跳球动画的例子：

```html
1.  <canvas id="myCanvas" width="500" height="500"></canvas>
2.
3.  <script>
4.  var canvas = document.getElementById('myCanvas');
5.  var ctx = canvas.getContext('2d');
6.  var x = 50, y = 50, vx = 2, vy = 2, radius = 20;
7.
8.  function draw() {
9.      ctx.clearRect(0, 0, canvas.width, canvas.height);
10.
11.     ctx.beginPath();
12.     ctx.arc(x, y, radius, 0, Math.PI * 2, true);
13.     ctx.closePath();
14.     ctx.fill();
15.
16.     if (x + vx > canvas.width - radius || x + vx < radius) {
17.         vx = -vx;
```

```
18.    }
19.    if (y + vy > canvas.height – radius || y + vy < radius) {
20.        vy = –vy;
21.    }
22.
23.    x += vx;
24.    y += vy;
25.
26.    requestAnimationFrame(draw);
27. }
28.
29. draw();
30. </script>
31.
```

在这个例子中,我们定义了一个 draw 函数,这个函数会清除整个画布,然后绘制一个圆,接着更新这个圆的位置。最后我们使用 requestAnimationFrame 来反复调用这个 draw 函数,从而创建了一个弹跳球的动画效果,其效果如图 7-13 所示。

图 7-13　弹跳小球

五、Canvas 事件和交互

1. Canvas 中的事件处理

在 Canvas 应用中,可以添加各种事件监听器,如 click、mousemove 等,实现与用户的交互。

2. 创造交互式的 Canvas 应用

通过结合事件处理和图形变换,可以创建具有丰富交互性的 Canvas 应用。

六、Canvas 像素操作和性能优化

1. Canvas 像素操作

在 Canvas 中,可以使用 getImageData 和 putImageData 方法来读取和写入像素数据。通过这种方式,这样就可以实现一些像素级别的图像处理效果,例如灰度化、亮度调整、对比度调整等。

以下是一个在 Canvas 中实现灰度化效果的例子:

```html
HTML
1.  <canvas id="myCanvas" width="500" height="500"></canvas>
2.
3.  <script>
4.  var canvas = document.getElementById('myCanvas');
5.  var ctx = canvas.getContext('2d');
6.  var img = new Image();
7.
8.  img.onload = function() {
9.      ctx.drawImage(img, 0, 0);
10.     var imgData = ctx.getImageData(0, 0, canvas.width, canvas.height);
11.
12.     for (var i = 0; i < imgData.data.length; i += 4) {
13.         var avg = (imgData.data[i] + imgData.data[i + 1] + imgData.data[i + 2]) / 3;
14.         imgData.data[i]     = avg; // red
15.         imgData.data[i + 1] = avg; // green
16.         imgData.data[i + 2] = avg; // blue
17.     }
18.
19.     ctx.putImageData(imgData, 0, 0);
20. };
21.
22. img.src = 'image.jpg';
23. </script>
24.
```

在这个例子中，我们首先加载并绘制了一个图像，然后使用 getImageData 方法来获取这个图像的像素数据，接着我们遍历这个像素数据，对于每个像素，计算了它的 RGB 三个通道的平均值，最后把这个平均值赋值给这个像素的所有三个通道，从而实现了灰度化的效果，如图 7-14 所示。

图 7-14　灰度转换

2. Canvas 性能优化

至于性能优化方面，一般来说，尽量减少重绘和回流是提高 Canvas 性能的主要方式。例如，可以使用离屏 Canvas（offscreen canvas）来提前绘制一些可以重复使用的图形，这样在主 Canvas 上就只需要绘制一次即可。此外，对于大型的 Canvas 应用，可以考虑使用 WebGL 来进行硬件加速。

七、Canvas 项目实战

从零开始创建一个完整的 Canvas 项目，我们将制作一个小游戏，让球在屏幕上反弹。

首先，创建一个 HTML 页面，并在其中插入一个 Canvas 元素：

```html
1.  <!DOCTYPE html>
2.  <html>
3.  <body>
4.  <canvas id="myCanvas" width="500" height="500" style="border:1px solid #d3d3d3;">
5.  您的浏览器不支持 canvas
6.  </canvas>
7.  </body>
8.  </html>
9.
```

然后在 \<script\> 标签中编写 JavaScript 代码：

```javascript
1.  // 获取 canvas 和 context
2.  var canvas = document.getElementById("myCanvas");
3.  var ctx = canvas.getContext("2d");
4.
5.  // 设置球的初始位置
6.  var x = canvas.width/2;
7.  var y = canvas.height-30;
8.
9.  // 设置球移动的距离
10. var dx = 2;
11. var dy = -2;
12.
13. // 设置球的半径
14. var ballRadius = 10;
15.
16. // 绘制球的函数
17. function drawBall() {
18.     ctx.beginPath();
19.     ctx.arc(x, y, ballRadius, 0, Math.PI*2);
20.     ctx.fillStyle = "#0095DD";
21.     ctx.fill();
22.     ctx.closePath();
23. }
24.
```

```
25.    // 主要的绘制函数
26.    function draw() {
27.      // 清除整个画布
28.      ctx.clearRect(0, 0, canvas.width, canvas.height);
29.      drawBall();
30.
31.      // 如果球碰到左右边界，就反向
32.      if(x + dx > canvas.width−ballRadius || x + dx < ballRadius) {
33.        dx = −dx;
34.      }
35.
36.      // 如果球碰到上下边界，就反向
37.      if(y + dy > canvas.height−ballRadius || y + dy < ballRadius) {
38.        dy = −dy;
39.      }
40.
41.      x += dx;
42.      y += dy;
43.    }
44.
45.    // 每 10 毫秒执行一次 draw 函数，制造动画效果
46.    setInterval(draw, 10);
47.
```

现在可以看到这个使用 Canvas 技术制作的弹跳小球动画，它不仅生动地展现了 Canvas 的基本图形绘制功能，还展示了 Canvas 在动态动画制作方面的巨大潜力和灵活性。每当小球触碰到画布的边缘时，它就会以相反的方向反弹回去，营造出一个持续的动画循环，如果操作全部正确，你也将看到如图 7-15 的动画内容。在现代 Web 开发中，HTML5 的 <canvas> 元素拓宽了我们对图形的制作和处理视野。

图 7-15　弹球小游戏

它为网页创作者们提供了一个强大的平台，用以表达他们的创意和展示丰富的视觉内容。随着对 Canvas 和其他 Web 技术的学习不断深入，将有机会将更多复杂的物理概念如重力、弹力、摩擦力等应用于这样的项目中，进一步增强动画的真实感和互动性。这不仅仅是一个简单的弹跳球动画示例，更是对未来可能进行的各种创意探索和技术实验的启示。

第三节 利用 WebGL 实现动态效果

一、WebGL 简介

1. WebGL 的定义和功能

WebGL（Web Graphics Library）是一个 JavaScript API，它可以让你在浏览器中渲染高性能的交互式 3D 和 2D 图形，而无需使用任何插件。WebGL 程序包括控制图形渲染管道的 JavaScript 代码以及在图形处理单元（GPU）上执行的着色器代码。

2. WebGL 的发展历程和在现代 Web 中的应用

WebGL 自从 2011 年被万维网联盟（W3C）推荐为标准以来，WebGL 在游戏、在线 3D 设计、数据可视化、虚拟现实和增强现实等领域得到了广泛的应用。

二、WebGL 环境和基本语法

1. 如何设置 WebGL 环境

要使用 WebGL，首先需要获取一个绘图上下文。可以通过查询 canvas 元素的 "webgl" 或 "experimental-webgl" 上下文来获取：

```html
1. <canvas id="canvas"></canvas>
2. <script>
3.   var canvas = document.getElementById('canvas');
4.   var gl = canvas.getContext('webgl');
5.   if (!gl) {
6.     alert('无法初始化 WebGL。');
7.   }
8. </script>
9.
```

2. 创建一个 WebGL 程序，展示一个简单的三角形

在 HTML 中，可以使用 `<canvas>` 元素来创建一个绘图区域，然后使用 getContext 方法来获取 WebGL 绘图上下文。以下是一个在 WebGL 中绘制一个简单的三角形的例子：

```html
1. <canvas id="canvas"></canvas>
2.
3. <script>
4.   // 获取 WebGL 绘图上下文
5.   var canvas = document.getElementById('canvas');
```

```
6.   var gl = canvas.getContext('webgl');
7.
8.   // 定义三角形的顶点
9.   var vertices = new Float32Array([
10.    0.0,  0.5, // 第一个顶点
11.   –0.5, –0.5, // 第二个顶点
12.    0.5, –0.5  // 第三个顶点
13.  ]);
14.
15.  // 创建一个缓冲区对象
16.  var vertexBuffer = gl.createBuffer();
17.  // 把缓冲区对象绑定到目标
18.  gl.bindBuffer(gl.ARRAY_BUFFER, vertexBuffer);
19.  // 向缓冲区对象写入数据
20.  gl.bufferData(gl.ARRAY_BUFFER, vertices, gl.STATIC_DRAW);
21.
22.  // 获取顶点着色器和片段着色器的源代码
23.  var vertexShaderSource = `
24.    attribute vec4 a_Position;
25.    void main() {
26.      gl_Position = a_Position;
27.    }
28.  `;
29.  var fragmentShaderSource = `
30.    void main() {
31.      gl_FragColor = vec4(1.0, 0.0, 0.0, 1.0);
32.    }
33.  `;
34.
35.  // 创建着色器对象
36.  var vertexShader = gl.createShader(gl.VERTEX_SHADER);
37.  var fragmentShader = gl.createShader(gl.FRAGMENT_SHADER);
38.  // 提供数据源
39.  gl.shaderSource(vertexShader, vertexShaderSource);
40.  gl.shaderSource(fragmentShader, fragmentShaderSource);
41.  // 编译着色器
42.  gl.compileShader(vertexShader);
43.  gl.compileShader(fragmentShader);
44.
45.  // 创建程序对象
46.  var program = gl.createProgram();
```

```
47. // 为程序对象分配着色器
48. gl.attachShader(program, vertexShader);
49. gl.attachShader(program, fragmentShader);
50. // 链接程序对象
51. gl.linkProgram(program);
52. // 使用程序对象
53. gl.useProgram(program);
54.
55. // 关联顶点数据和位置信息
56. var a_Position = gl.getAttribLocation(program, 'a_Position');
57. gl.vertexAttribPointer(a_Position, 2, gl.FLOAT, false, 0, 0);
58. gl.enableVertexAttribArray(a_Position);
59.
60. // 清空 <canvas>
61. gl.clearColor(0.0, 0.0, 0.0, 1.0);
62. gl.clear(gl.COLOR_BUFFER_BIT);
63.
64. // 绘制三角形
65. gl.drawArrays(gl.TRIANGLES, 0, 3);
66. </script>
67.
```

在这个例子中，我们首先获取了 WebGL 绘图上下文，定义了一个三角形的顶点，并把这些顶点数据存储到一个缓冲区对象中。然后我们创建两个着色器：一个顶点着色器，它接收顶点位置并将其传递给渲染管道；一个片段着色器，它为每个像素指定了颜色。我们把这两个着色器链接到了一个程序对象，并将其设置为当前使用的程序。接着我们关联了顶点数据和位置信息，清空了绘图区域。最后调用了 gl.drawArrays 方法来绘制三角形，运行此代码后效果如图 7-16 所示。

图 7-16　WebGL 三角形

请注意，虽然上述代码展示了一个基础的 WebGL 程序示例，但它并没有包含错误处理的逻辑。在实际开发中，WebGL 程序远比此复杂，需要考虑和处理包括着色器编译错误、链接错误等在内的多种潜在问题。WebGL 兼容性问题以及上下文丢失是 WebGL 中的常见问题，可以使用 WEBGL_lose_context 扩展来手动控制上下文丢失和恢复。

三、WebGL 图形渲染基础

1. WebGL 的渲染流程

在 WebGL 中,你可以创建一个场景,场景中包含一个或多个几何形状(这些形状由一组三角形定义),然后你可以对这些形状应用着色器(包括顶点着色器和片元着色器)。

2. 如何创建和使用着色器

着色器是在 GPU 上运行的小程序,分为顶点着色器和片元着色器。顶点着色器处理每个独立的顶点数据,片元着色器处理像素级别的渲染。

四、WebGL 坐标系统和变换

1. WebGL 的坐标系统和变换矩阵

WebGL 坐标系统的原点(0,0)位于画布中心,x 轴从左(−1)到右(1),y 轴从下(−1)到上(1),z 轴从里(−1)到外(1)。坐标系统单位是无单位的,可以根据需要进行解释。例如,你可以把 1 解释为 1 像素,1 厘米,1 米,1 千米,或者任何其他单位。

在 3D 图形中,我们常常需要移动、旋转、缩放物体,这些操作被统称为"变换"。在 WebGL 中,变换是通过使用矩阵进行的。有三种基本的变换:平移、旋转和缩放。

2. 实例:创建一个立方体,并实现其在 3D 空间中的旋转

以下是创建一个立方体,并实现其在 3D 空间中旋转的例子。在这个例子中,我们使用了 webgl-utils.js, webgl-debug.js, cuon-utils.js, cuon-matrix.js 库来进行矩阵操作,它们是非常方便的库,可以让我们更简单地进行矩阵操作。

webgl-utils.js:这是一个小的帮助库,主要用于简化 WebGL 的初始化和设置。例如,它可能包含了创建 WebGL 渲染上下文或设置 WebGL 绘制区域的函数。

webgl-debug.js:这个库提供了一系列工具,帮助开发者调试 WebGL 应用。它包括对 WebGL 调用的封装,以便捕获和报告错误,或者添加其他调试功能。

cuon-utils.js 和 cuon-matrix.js:这些文件通常与《WebGL 编程指南》一书有关。它们包含了一些实用工具和矩阵操作功能,例如加载 shader、初始化 WebGL 上下文、矩阵操作(如旋转、平移和缩放)等。尤其是 cuon-matrix.js,它提供了一个矩阵库来支持 3D 变换和其他相关操作,类似于更大的库如 glMatrix。

首先,我们需要在 HTML 中引入 webgl-utils.js, webgl-debug.js, cuon-utils.js, cuon-matrix.js 库,然后创建一个 <canvas> 元素:

HTML
```html
1.  <!DOCTYPE html>
2.  <html lang="zh">
3.  
4.  <head>
5.      <!-- 设置网页的字符集和响应式设置 -->
6.      <meta charset="UTF-8">
7.      <meta name="viewport" content="width=device-width, initial-scale=1.0">
8.      <meta http-equiv="X-UA-Compatible" content="ie=edge">
9.      <title>3D 立方体 </title>
10. 
11.     <!-- 导入所需的 WebGL 库 -->
12.     <script src="lib/webgl-utils.js"></script>
13.     <script src="lib/webgl-debug.js"></script>
14.     <script src="lib/cuon-utils.js"></script>
15.     <script src="lib/cuon-matrix.js"></script>
16. </head>
17. </html>
18. 
```

之后在 JavaScript 中，我们首先获取 WebGL 绘图上下文，再定义立方体的顶点和面，创建缓冲区，定义视图矩阵和投影矩阵，创建着色器和程序对象，绑定缓冲区数据和位置信息，接着在一个动画循环中渲染立方体，并实现其旋转：

JavaScript
```javascript
1.  // 顶点着色器源代码
2.  // 主要用于计算顶点的位置
3.  var vertex_shader_source = 'attribute vec4 a_Position;' + 'attribute vec4 a_Color;' + 'varying vec4 v_Color;' + 'uniform mat4 u_MvpMatrix;' + 'void main() {' + ' gl_Position = u_MvpMatrix * a_Position;' + ' v_Color = a_Color;' + '}';
4.  // 片元着色器源代码
5.  // 主要用于计算像素的颜色
6.  var fragment_shader_source = 'precision mediump float;' + 'varying vec4 v_Color;' + 'void main() {' + ' gl_FragColor = v_Color;' + '}';
7.  // 获取 canvas，并设置其大小
8.  var canvas = document.getElementById("webgl");
9.  canvas.width = 400;
10. canvas.height = 400;
11. // 获取 WebGL 渲染上下文
12. var gl = canvas.getContext("webgl", {
13.     antialias: true
14. });
```

15. // 初始化着色器
16. initShaders(gl, vertex_shader_source, fragment_shader_source);
17. // 初始化顶点缓冲区并返回顶点数量
18. var n = initVertexBuffer();
19. // 设置角度和 MVP 矩阵
20. var currentAngle = 0.0;
21. var u_MvpMatrix = gl.getUniformLocation(gl.program, 'u_MvpMatrix');
22. var mvpMatrix = new Matrix4();
23. var vpMatrix = new Matrix4();
24. // 设置透视投影和观察点
25. vpMatrix.setPerspective(30, canvas.width / canvas.height, 1, 100);
26. vpMatrix.lookAt(3, 3, 9, 0, 0, 0, 0, 1, 0);
27. // 设置背景颜色并启用深度测试
28. gl.clearColor(0.0, 0.0, 0.0, 0.5);
29. gl.enable(gl.DEPTH_TEST);
30.
31. // 主动画循环
32. function tick() {
33. // 更新角度
34. currentAngle = animate(currentAngle);
35. // 设置模型矩阵
36. var modelMatrix = new Matrix4();
37. modelMatrix.setRotate(currentAngle, 0, 1, 0);
38. mvpMatrix.set(vpMatrix).multiply(modelMatrix);
39. // 传递 MVP 矩阵给着色器
40. gl.uniformMatrix4fv(u_MvpMatrix, false, mvpMatrix.elements);
41. // 清除颜色和深度缓存
42. gl.clear(gl.COLOR_BUFFER_BIT | gl.DEPTH_BUFFER_BIT);
43. // 绘制图形
44. gl.drawElements(gl.TRIANGLES, n, gl.UNSIGNED_BYTE, 0);
45. // 请求下一帧
46. requestAnimationFrame(tick);
47. }
48. // 角度变化速度和上一次的时间
49. var deltaAngle = 30.0;
50. var last = Date.now();
51. // 根据时间更新旋转角度
52. function animate(angle) {
53. var now = Date.now();
54. var delta = now - last;
55. last = now;

56. var newAngle = angle + (deltaAngle * delta) / 1000.0;
57. return newAngle %= 360;
58. }
59. // 启动动画循环
60. tick();
61. // 初始化顶点缓冲区
62. function initVertexBuffer() {
63. // 立方体的顶点和颜色数据
64. var vertices = new Float32Array([1.0, 1.0, 1.0, −1.0, 1.0, 1.0, −1.0, −1.0, 1.0, 1.0, −1.0, 1.0, 1.0, 1.0, 1.0, 1.0, −1.0, 1.0, 1.0, −1.0, −1.0, 1.0, 1.0, −1.0, −1.0, 1.0, 1.0, −1.0, 1.0, −1.0, −1.0, −1.0, −1.0, −1.0, −1.0, 1.0, −1.0, −1.0, −1.0, 1.0, −1.0, −1.0, 1.0, −1.0, 1.0, −1.0, −1.0, 1.0, −1.0, −1.0, −1.0, 1.0, −1.0, −1.0, 1.0, 1.0, −1.0, −1.0, 1.0, −1.0, 1.0, −1.0, −1.0, −1.0, −1.0, −1.0, −1.0, 1.0, −1.0, 1.0, 1.0, −1.0]);
65. var colors = new Float32Array([1.0, 1.0, 1.0, 1.0, 1.0, 1.0, 1.0, 1.0, 1.0, 1.0, 1.0, 1.0, 1.0, 0.5, 0.5, 1.0, 0.5, 0.5, 1.0, 0.5, 0.5, 1.0, 0.5, 0.5, 1.0, 0.5, 0.5, 1.0,
0.5, 0.5, 1.0, 0.5, 0.5, 1.0, 0.5, 0.5, 1.0, 0.5, 0.5, 1.0, 0.5, 0.5, 1.0, 1.0, 1.0, 0.5, 1.0, 1.0, 0.5, 1.0, 1.0, 0.5, 1.0, 1.0, 0.5, 1.0, 1.0, 0.5, 1.0, 1.0, 0.5, 1.0, 1.0, 0.5, 1.0, 1.0]);
66. // 立方体的索引数据
67. var indices = new Uint8Array([0, 1, 2, 0, 2, 3, 4, 5, 6, 4, 6, 7, 8, 9, 10, 8, 10, 11, 12, 13, 14, 12, 14, 15, 16, 17, 18, 16, 18, 19, 20, 21, 22, 20, 22, 23]);
68. // 创建并绑定顶点、颜色和索引缓冲区
69. var vertexBuffer = gl.createBuffer();
70. var colorBuffer = gl.createBuffer();
71. var indexBuffer = gl.createBuffer();
72. gl.bindBuffer(gl.ARRAY_BUFFER, vertexBuffer);
73. gl.bufferData(gl.ARRAY_BUFFER, vertices, gl.STATIC_DRAW);
74. var a_Position = gl.getAttribLocation(gl.program, 'a_Position');
75. gl.vertexAttribPointer(a_Position, 3, gl.FLOAT, false, 0, 0);
76. gl.enableVertexAttribArray(a_Position);
77. gl.bindBuffer(gl.ARRAY_BUFFER, colorBuffer);
78. gl.bufferData(gl.ARRAY_BUFFER, colors, gl.STATIC_DRAW);
79. var a_Color = gl.getAttribLocation(gl.program, 'a_Color');
80. gl.vertexAttribPointer(a_Color, 3, gl.FLOAT, false, 0, 0);
81. gl.enableVertexAttribArray(a_Color);
82. gl.bindBuffer(gl.ELEMENT_ARRAY_BUFFER, indexBuffer);
83. gl.bufferData(gl.ELEMENT_ARRAY_BUFFER, indices, gl.STATIC_DRAW);
84. return indices.length;
85. }
86.

在这个例子中，立方体在每一帧中都会进行旋转，旋转的角度会随时间增加，这样立方体就会不停地旋转。这是通过在一个动画循环中更新视图矩阵，然后重新渲染立方体来实现的，其效果如图7-17所示。这就是WebGL中的基本变换操作。

五、WebGL 光照

图7-17 3D立方体

1. 基本的光照模型

WebGL光照是三维图形中的一个重要部分，可以为场景中的物体创建真实感。光照计算的目的是确定每个像素的颜色和亮度。光照的基本模型通常涉及以下几个方面。

（1）环境光。无论物体在场景中的位置如何，都会受到环境光的均匀影响。

（2）漫反射光。当光线击中物体的表面并在各个方向上散射时产生的光，这是物体颜色和光源颜色之间的基本交互。

（3）镜面反射光。当光线从物体的表面反射并进入观察者的眼睛时产生的闪亮效果。

2. WebGL中的着色器

在WebGL中，着色器是一种运行在图形处理器（GPU）上的小程序，它们负责渲染图形的最重要部分。WebGL有两种类型的着色器：顶点着色器和片元着色器。

顶点着色器用于处理物体的顶点数据，包括顶点的位置、颜色、纹理坐标等。在顶点着色器中，可以修改顶点的位置，比如进行模型变换、视图变换和投影变换。

片元着色器则用于处理图形的像素级别的渲染，比如计算像素的颜色和深度。在片元着色器中，可以进行光照计算、纹理采样等操作。

以下是一个简单的着色器程序，它将一个立方体的每个面染成不同的颜色。

顶点着色器：

```GLSL
1.   attribute vec4 a_Position;
2.   attribute vec4 a_Color;
3.   uniform mat4 u_MvpMatrix;
4.   varying vec4 v_Color;
5.   void main() {
6.     gl_Position = u_MvpMatrix * a_Position;
7.     v_Color = a_Color;
8.   }
9.
```

片元着色器：

```GLSL
1.  precision mediump float;
2.  varying vec4 v_Color;
3.
4.  void main() {
5.    gl_FragColor = v_Color;
6.  }
7.
```

在这个例子中，顶点着色器接收顶点的位置和颜色作为输入（a_Position 和 a_Color），然后计算出变换后的顶点位置和传递到片元着色器的颜色（v_Color）。片元着色器则接收这个颜色，将其用作输出像素的颜色。

在 JavaScript 代码中，需要将着色器代码作为字符串传递给 WebGL API，然后创建着色器对象，编译着色器代码，创建程序对象，接着将着色器附加到程序对象，最后链接程序：

```JavaScript
1.  var VSHADER_SOURCE = /* 顶点着色器代码 */;
2.  var FSHADER_SOURCE = /* 片元着色器代码 */;
3.
4.  var vertexShader = gl.createShader(gl.VERTEX_SHADER);
5.  gl.shaderSource(vertexShader, VSHADER_SOURCE);
6.  gl.compileShader(vertexShader);
7.
8.  var fragmentShader = gl.createShader(gl.FRAGMENT_SHADER);
9.  gl.shaderSource(fragmentShader, FSHADER_SOURCE);
10. gl.compileShader(fragmentShader);
11.
12. var program = gl.createProgram();
13. gl.attachShader(program, vertexShader);
14. gl.attachShader(program, fragmentShader);
15. gl.linkProgram(program);
16.
17. gl.useProgram(program);
18. gl.program = program;
19.
```

以上就是一个简单的 WebGL 着色器的例子，你可以通过修改着色器代码来改变物体的颜色、形状等属性，从而创建出各种不同的渲染效果。

3. 实例：为立方体添加一个点光照效果

以下是一个为立方体添加一个点光源光照效果的例子。

```JavaScript
1.  var vertex_shader_source = 'attribute vec4 a_Position;' + 'attribute vec4 a_Color;' + 'attribute vec4 a_Normal;' + 'varying vec4 v_Color;' + 'uniform vec3 u_LightColor;' +
2.  'uniform vec3 u_LightPosition;' + 'uniform mat4 u_MvpMatrix;' + // 合并投影、视图、模型矩阵，减少在着色器中的矩阵运算量
3.  'uniform mat4 u_ModelMatrix;' + 'uniform mat4 u_NormalMatrix;' + 'uniform vec3 u_AmbientLight;' + 'void main() {' + ' gl_Position = u_MvpMatrix * a_Position;' + ' vec3 normal = normalize(vec3(u_NormalMatrix * a_Normal));' + ' vec4 vertexPosition = u_ModelMatrix * a_Position;' + ' vec3 lightDirection = normalize(u_LightPosition − vec3(vertexPosition));' + ' float dotVal = max(dot(lightDirection, normal), 0.0);' + ' vec3 diffuse = u_LightColor * a_Color.rgb * dotVal;' + ' vec3 ambient = u_AmbientLight * a_Color.rgb;' +
4.  ' v_Color = vec4(diffuse + ambient, a_Color.a);' + '}';
5.  // 在片元着色器中，添加了varying或者attribute变量，需要精度限定词！！！
6.  var fragment_shader_source = 'precision mediump float;' + 'varying vec4 v_Color;' + 'void main() {' + ' gl_FragColor = v_Color;' + '}';
7.  var canvas = document.getElementById("webgl");
8.  canvas.width = 400;
9.  canvas.height = 400;
10. var gl = canvas.getContext("webgl", {
11.   antialias: true
12. });
13. initShaders(gl, vertex_shader_source, fragment_shader_source);
14. var n = initVertexBuffer();
15. // 环境光
16. var u_AmbientLight = gl.getUniformLocation(gl.program, 'u_AmbientLight');
17. gl.uniform3f(u_AmbientLight, 0.0, 0.0, 0.0);
18. // gl.uniform3f(u_AmbientLight, 0.3, 0.3, 0.3);
19. // 光源颜色
20. var u_LightColor = gl.getUniformLocation(gl.program, 'u_LightColor');
21. gl.uniform3f(u_LightColor, 1.0, 1.0, 1.0);
22. // 点光源位置
23. var u_LightPosition = gl.getUniformLocation(gl.program, 'u_LightPosition');
24. gl.uniform3f(u_LightPosition, 3.0, 4.0, 3.0);
25. // 模型矩阵
26. var currentAngle = 0.0;
27. var u_ModelMatrix = gl.getUniformLocation(gl.program, 'u_ModelMatrix');
28. var modelMatrix = new Matrix4();
29. // 模型矩阵的逆转置矩阵
```

```
30.  var u_NormalMatrix = gl.getUniformLocation(gl.program, 'u_NormalMatrix');
31.  var normalMatrix = new Matrix4();
32.  // 拆分视图投影矩阵
33.  var vpMatrix = new Matrix4();
34.  vpMatrix.setPerspective(30, canvas.width / canvas.height, 1, 100);
35.  vpMatrix.lookAt(3, 3, 9, 0, 0, 0, 0, 1, 0);
36.  var u_MvpMatrix = gl.getUniformLocation(gl.program, 'u_MvpMatrix');
37.  var mvpMatrix = new Matrix4();
38.  gl.clearColor(0.0, 0.0, 0.0, 0.5);
39.  gl.enable(gl.DEPTH_TEST);
40.  function tick() {
41.    currentAngle = animate(currentAngle);
42.    modelMatrix.setRotate(currentAngle, 0, 1, 0);
43.    gl.uniformMatrix4fv(u_ModelMatrix, false, modelMatrix.elements);
44.    mvpMatrix.set(vpMatrix).multiply(modelMatrix);
45.    gl.uniformMatrix4fv(u_MvpMatrix, false, mvpMatrix.elements);
46.    normalMatrix.setInverseOf(modelMatrix).transpose();
47.    gl.uniformMatrix4fv(u_NormalMatrix, false, normalMatrix.elements);
48.    gl.clear(gl.COLOR_BUFFER_BIT | gl.DEPTH_BUFFER_BIT);
49.    gl.drawElements(gl.TRIANGLES, n, gl.UNSIGNED_BYTE, 0);
50.    requestAnimationFrame(tick);
51.  }
52.  var deltaAngle = 30.0;
53.  var last = Date.now();
54.  function animate(angle) {
55.    var now = Date.now();
56.    var delta = now - last;
57.    last = now;
58.    var newAngle = angle + (deltaAngle * delta) / 1000.0;
59.    return newAngle %= 360;
60.  }
61.  tick();
62.  function initVertexBuffer() {
63.    var vertices = new Float32Array([
64.    // 将顶点坐标和颜色 rgb 值放在同一个数组中，即共用一个缓冲区对象
65.    // 该例将顶点坐标跟颜色分开存储在不同的缓冲区对象中
66.     1.0, 1.0, 1.0, -1.0, 1.0, 1.0, -1.0, -1.0, 1.0, 1.0, -1.0, 1.0, // v0-v1-v2-v3 front
67.     1.0, 1.0, 1.0, 1.0, -1.0, 1.0, 1.0, -1.0, -1.0, 1.0, 1.0, -1.0, // v0-v3-v4-v5 right
68.     1.0, 1.0, 1.0, 1.0, 1.0, -1.0, -1.0, 1.0, -1.0, -1.0, 1.0, 1.0, // v0-v5-v6-v1 up
69.    -1.0, 1.0, 1.0, -1.0, 1.0, -1.0, -1.0, -1.0, -1.0, -1.0, -1.0, 1.0, // v1-v6-v7-v2
70.    -1.0, -1.0, -1.0, 1.0, -1.0, -1.0, 1.0, -1.0, 1.0, -1.0, -1.0, 1.0, // v7-v4-v3-v2
```

71. 1.0, −1.0, −1.0, −1.0, −1.0, −1.0, −1.0, 1.0, −1.0, 1.0, 1.0, −1.0 // v4−v7−v6−v5
72.]);
73. var colors = new Float32Array([
74. 1, 0, 0, 1, 0, 0, 1, 0, 0, 1, 0, 0, // v0−v1−v2−v3 front
75. 1, 0, 0, 1, 0, 0, 1, 0, 0, 1, 0, 0, // v0−v3−v4−v5 right
76. 1, 0, 0, 1, 0, 0, 1, 0, 0, 1, 0, 0, // v0−v5−v6−v1 up
77. 1, 0, 0, 1, 0, 0, 1, 0, 0, 1, 0, 0, // v1−v6−v7−v2 left
78. 1, 0, 0, 1, 0, 0, 1, 0, 0, 1, 0, 0, // v7−v4−v3−v2 down
79. 1, 0, 0, 1, 0, 0, 1, 0, 0, 1, 0, 0 // v4−v7−v6−v5 back
80.]);
81. // 顶点索引的数组，无符号整型，对应 gl.UNSIGNED_BYTE
82. var indices = new Uint8Array([0, 1, 2, 0, 2, 3, // front
83. 4, 5, 6, 4, 6, 7, // right
84. 8, 9, 10, 8, 10, 11, // up
85. 12, 13, 14, 12, 14, 15, // left
86. 16, 17, 18, 16, 18, 19, // down
87. 20, 21, 22, 20, 22, 23 // back
88.]);
89. var normals = new Float32Array([// Normal
90. 0.0, 0.0, 1.0, 0.0, 0.0, 1.0, 0.0, 0.0, 1.0, 0.0, 0.0, 1.0, // v0−v1−v2−v3 front
91. 1.0, 0.0, 0.0, 1.0, 0.0, 0.0, 1.0, 0.0, 0.0, 1.0, 0.0, 0.0, // v0−v3−v4−v5 right
92. 0.0, 1.0, 0.0, 0.0, 1.0, 0.0, 0.0, 1.0, 0.0, 0.0, 1.0, 0.0, // v0−v5−v6−v1 up
93. −1.0, 0.0, 0.0, −1.0, 0.0, 0.0, −1.0, 0.0, 0.0, −1.0, 0.0, 0.0, // v1−v6−v7−v2 left
94. 0.0, −1.0, 0.0, 0.0, −1.0, 0.0, 0.0, −1.0, 0.0, 0.0, −1.0, 0.0, // v7−v4−v3−v2 down
95. 0.0, 0.0, −1.0, 0.0, 0.0, −1.0, 0.0, 0.0, −1.0, 0.0, 0.0, −1.0 // v4−v7−v6−v5 back
96.]);
97. // 【需要先给一个缓冲区对象绑定数据，并将数据传输给顶点着色去的变量以后，再去操作另一个缓冲区对象！！！】
98. // 不然两个缓冲区之间会产生冲突！！！
99. createArrayBuffer('a_Position', vertices, 3);
100. createArrayBuffer('a_Color', colors, 3);
101. createArrayBuffer('a_Normal', normals, 3);
102. // 将顶点索引数据写入缓冲区对象
103. var indexBuffer = gl.createBuffer();
104. gl.bindBuffer(gl.ELEMENT_ARRAY_BUFFER, indexBuffer);
105. gl.bufferData(gl.ELEMENT_ARRAY_BUFFER, indices, gl.STATIC_DRAW);
106. // return n;
107. // 为什么是返回顶点索引数组的长度，应该是因为在绘制图形时，使用的是 drawElements() 方法！！！
108. return indices.length;
109. }

```
110.// 根据不同的顶点信息，创建不同的缓冲区的方法
111.function createArrayBuffer(attribute, data, num) {
112. var buffer = gl.createBuffer(); // 创建缓冲区
113. gl.bindBuffer(gl.ARRAY_BUFFER, buffer); // 将缓冲区绑定为 gl.ARRAY_
     BUFFER 类型目标
114. gl.bufferData(gl.ARRAY_BUFFER, data, gl.STATIC_DRAW); // 将数组中的数
     据绑定到缓冲区对象中
115. var a_attribute = gl.getAttribLocation(gl.program, attribute); // 获取顶点着色器中
     attribute 变量的内存地址
116. gl.vertexAttribPointer(a_attribute, num, gl.FLOAT, false, 0, 0); // 将缓冲区对象
     种的数组，传输给顶点着色器变量
117. gl.enableVertexAttribArray(a_attribute); // 开启顶点着色器 attribute 变量
118.}
119.
```

这就是一个简单的 WebGL 纹理映射和光照模型的例子。在这个例子中，我们首先加载一个物体模型，然后在片元着色器中对纹理进行采样。接着设置一个光照模型，包括光源的方向、颜色和环境光的颜色。光照模型扮演着重要角色，为场景注入生命力和真实感，在一切运行正常的情况下，我们将见到如图 7-18 中一个在光照下不断旋转的立方体。当然通过更改部分参数我们同样可以获得其他类型的光照效果。

图 7-18　光照 3D 立方体

六、WebGL 动画和交互

1. WebGL 动画

在 WebGL 中创建动画的基本思想是在一个连续的循环中不断地更新场景并重新渲染。这个循环通常被称为动画循环或者游戏循环。在每一帧中，我们可以更新物体的位置、旋转、大小等属性，然后调用渲染函数将场景绘制到屏幕上。

为了创建一个动画，我们需要使用 requestAnimationFrame 函数。这个函数接受一个回调函数作为参数，并且在浏览器准备好更新下一帧的时候调用这个回调函数。requestAnimationFrame 函数可以保证我们的动画以最适合屏幕刷新率的速度运行。

以下是一个创建动画的基本框架。

```javascript
1.  function animate() {
2.    // 更新物体的状态
3.    updateObjects();
4.    // 渲染场景
5.    renderScene();
6.    // 请求下一帧
7.    requestAnimationFrame(animate);
8.  }
9.  // 开始动画
10. animate();
11.
```

在这个例子中，updateObjects 函数负责更新场景中所有物体的状态，比如位置、旋转、大小等。renderScene 函数则负责根据物体的当前状态渲染场景。

为了使物体看起来在动，我们可以在 updateObjects 函数中修改物体的位置。比如，我们可以创建一个在 3D 空间中旋转的立方体：

```javascript
1.  var rotation = 0.0;
2.
3.  function updateObjects() {
4.    // 每帧旋转一小部分
5.    rotation += 0.01;
6.  }
7.
8.  function renderScene() {
9.    // 使用旋转矩阵旋转立方体
10.   var modelMatrix = mat4.create();
11.   mat4.rotate(modelMatrix, modelMatrix, rotation, [1, 1, 1]);
12.
13.   // 将模型矩阵传递给顶点着色器
14.   var u_ModelMatrix = gl.getUniformLocation(gl.program, 'u_ModelMatrix');
15.   gl.uniformMatrix4fv(u_ModelMatrix, false, modelMatrix);
16.
17.   // 渲染立方体
18.   gl.drawElements(gl.TRIANGLES, cube.indices.length, gl.UNSIGNED_BYTE, 0);
19. }
20.
```

在这个例子中，我们在每一帧中逐步增加 rotation 变量的值，然后用这个值创建一个旋转矩阵，并将这个旋转矩阵传递给顶点着色器。这样，顶点着色器就会根据这个

旋转矩阵将立方体旋转到正确的位置，其效果如图 7-19 所示。

通过不断地更新物体的状态并重新渲染场景，我们就可以创建出流畅的动画效果。

2. 学习如何实现用户与 WebGL 场景的交互

通过在 canvas 元素上注册事件处理函数，可以处理用户的鼠标和键盘输入，进而实现对 WebGL 渲染场景的动态控制和交互。

图 7-19 可交互光照 3D 立方体

七、WebGL 性能优化

1. WebGL 性能优化技巧

WebGL 作为一种在浏览器中运行的 3D 图形 API，其性能是非常重要的。由于它运行在各种不同的硬件和网络环境下，因此需要对其进行适当的优化，以确保获得最佳的性能和用户体验。下面简要介绍几种常见的 WebGL 性能优化策略。

（1）减少绘制调用。在 WebGL 程序中，每一次绘制调用（例如 gl.drawArrays 或 gl.drawElements）都会有一定的 CPU 开销。因此，尽量减少绘制调用的次数是一种有效的性能优化方法。一种常用的减少绘制调用的技术是使用合并的几何体和纹理图集。例如，如果有很多相同的对象要绘制，可以将它们的几何体合并到一个大的顶点缓冲区中，然后使用一个绘制调用将它们一次性绘制出来。

（2）减少状态改变。WebGL 的状态改变（例如切换着色器程序或改变纹理）也会导致一定的 CPU 开销。因此，我们应该尽量减少状态改变。为了做到这一点，我们可以按照材质或者着色器程序对绘制调用进行排序，这样，我们可以在进行一系列绘制调用时重用相同的材质或者着色器程序。

（3）使用索引绘制。使用索引绘制可以减少顶点数据的数量，从而节省 GPU 的内存带宽。当有很多重复的顶点时，这种方法尤其有效。例如，当绘制一个立方体时，每个顶点都被重复使用了三次。使用索引绘制，只需要存储 8 个顶点，然后用索引来定义立方体的每个面。

（4）优化着色器代码的效率。着色器代码的性能也会直接影响到 WebGL 程序的性能。应该尽量减少在着色器代码中进行的计算，特别是在顶点着色器中。因为顶点着色器会在每个顶点上执行，所以如果在顶点着色器中进行复杂的计算，可能会导致性能

下降。还应该避免在着色器中使用条件语句，因为这可能会导致 GPU 无法有效地并行处理顶点。

（5）纹理与材质优化。在 WebGL 中，高分辨率的纹理和复杂的材质会消耗大量的 GPU 资源。为此，可以优化纹理尺寸，仅使用必要的分辨率，或利用纹理压缩技术，如 S3TC 或 PVRTC，减少纹理在 GPU 中的存储需求，为不同的设备或屏幕尺寸提供不同尺寸的纹理。

（6）动态加载与资源管理。立即加载场景中的所有资源可能导致初始化时延长。可以考虑使用懒加载或预加载策略，根据需要加载资源，或利用 Web Workers 进行后台资源加载，不阻塞主线程。

（7）利用 WebAssembly 加速。WebAssembly（Wasm）是一种用于浏览器的新的代码格式，它使 C/C++ 等低级语言编写的代码能够在浏览器中快速运行。对于计算密集型的 WebGL 应用，考虑使用 WebAssembly 优化关键部分的代码。

（8）利用 WebGL 的扩展功能。许多 WebGL 实现支持额外的扩展，这些扩展可以开启新的 API 功能或提升现有操作的性能。通过查询并激活支持的扩展，开发者可以优化应用的性能和兼容性。例如，某些扩展允许更高效的纹理管理或提供对先进图形效果的支持，这些都可以在不牺牲性能的前提下丰富应用的视觉效果。开发者应定期检查可用的 WebGL 扩展，并适当地集成到他们的项目中以获得最佳性能。

2. 分析一个 WebGL 程序的性能，并实施优化

在开始优化之前，首先需要确定程序的性能瓶颈在哪里。浏览器的开发者工具提供了一些强大的性能分析工具，可以帮助找到性能瓶颈。

例如，我们可以使用 Chrome 的 Performance 面板来记录一个性能剖析。在这个剖析中，我们可以看到程序中每一帧的详细信息，包括每一次绘制调用、每一次状态改变以及 GPU 的使用情况。通过这些信息，我们可以找到导致性能问题的代码，并采取适当的优化措施。

在确定了性能瓶颈后，我们可以使用上面介绍的技术进行优化。例如，如果我们发现程序有很多次绘制调用，可以尝试合并几何体，以减少绘制调用的次数。如果发现程序频繁地改变状态，可以尝试按照材质或者着色器程序排序我们的绘制调用，以减少状态改变。我们还可以优化着色器代码，以减少计算和内存使用。

总的来说，WebGL 性能优化是一个需要细致观察和反复试验的过程。只有深入理解 WebGL 的工作原理，才能有效地优化 WebGL 程序，提高其性能。

参考文献

[1] Frank Thomas and Ollie Johnston.The Illusion of Life: Disney Animation [M]. New York：Hyperion，1981.

[2] 拉兹洛·莫霍利·纳吉.运动中的视觉：新包豪斯的基础[M].周博，朱橙，马芸，译.北京：中信出版社，2016.

[3] 曾进.动态图形设计基础探究[J].艺术与设计（理论），2013，2(8): 90-92.

[4] 张炎.动态设计在品牌视觉设计中的应用研究[J].设计，2022，35(18):141-143.

[5] 崔晓舟.视觉动态设计在新媒体广告中的应用研究[J].艺术与设计（理论），2017，2(10):42-43.

[6] 陈国君.WebGL 编程指南[M].北京：人民邮电出版社，2016.

[7] 罗振宇.WebGL 性能优化与调试[M].北京：机械工业出版社，2018.